• 기초에서 마스터까지 •

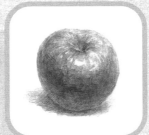
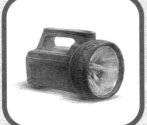
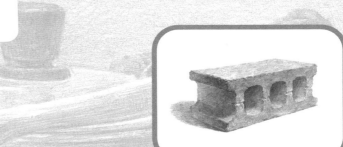

누구나 쉽게 따라 할 수 있는

정물 소묘화

서명철 추천 감수 이서영 지음

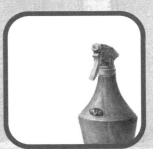

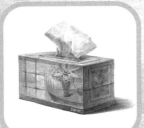
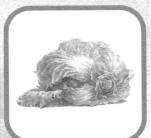
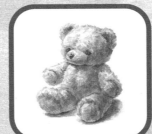
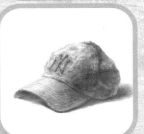

베이비북스
BABYBOOKS

추천 감수의 말

우리나라 미술교육은 큰 틀 안에 3~4년 주기로 매우 빠르게 바뀌고 있습니다.

순수미술이나 디자인전공과목도 이제는 암기화된 주입식 교육이 아닌 창의력을 바탕으로 아이디어

가 돋보이는 그림을 선호하고 있습니다.

독창적인 생각을 표현하는데 가장 기본이 되는 것이 바로 드로잉 능력입니다.

이 책은 기본에 충실하다는 생각이 들었습니다.

이러한 기본기만 잘 갖추어진다면 창의적이고 독창적인 훌륭한 작가나 디자이너가

탄생하지 않을까 생각해 봅니다.

서명철 추천 감수

홍익대 대학원 패션디자인을 전공.

도서출판 ym에서 미대 입시관련 교재를 연구중이며,

30여 권에 디자인 교재를 출간하였다.

전국 100여 명의 디자인강사 교육 세미나 및 인터넷 강의를 하였다.

현재 홍대 영원한 미소 미술학원 총원장을 역임중이며,

강사 및 미대입시생에게 현장 교육 및 온라인 강의를 하고 있다.

누구나 쉽게 따라 할 수 있는
정물 소묘화

• 초판 1쇄 인쇄 2025년 5월 25일
 발행 2025년 5월 30일

• 지은이 이서영
• 추천·감수 서명철
• 펴낸이 박경석
• 펴낸곳 pace(빠체)
• 등록 제2022-000112호
• 주소 경기도 고양시 일산서구 일현로 140, 118동 1603호
• 전화·팩스 031-816-7445, 0504-334-7444
• 이메일 azac1286@naver.com

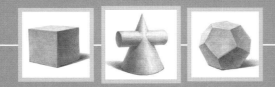

- **교재의 특징**

　이 교재는 기본적인 기하도형을 이해하고 그것을 토대로 물체 개체에서
완성작까지 혼자서 익힐수 있도록 구성 하였다.
교재의 시작부터 끝까지 차분하게 따라하다 보면 어느새 좀더 발전한
자신을 발견하게 될 것이다.

- **시작하기전에**

　소묘실력을 높히려면 !

　1. 소묘 뿐만 아니라 모든 그림이 그러하듯 반복연습이 가장 중요하다.
　　하나의 대상을 면밀히 관찰해서 많이 그려보자.
　2. 우수작을 모작해 보자!
　　자신이 모르고 있는 것을 깨닫게 하는데는 모작이 최고다.
　3. 자신감을 가지고 그리자!
　　모든 일은 자신감 있고 힘차게 하는 사람이 잘하게 되있다.
　　그림도 마찬가지다. 처음한다고 주눅들지 말고 자신감 있고 과감하게
　　그려보자.
　4. 마지막으로 그림 그리는 것을 좋아하고 즐겨야 한다.
　　즐거운 일을 할 때 능률은 배가 된다.

- **맺음말**

　이 교재가 소묘를 시작하는 사람들의 날개가 되어주길 진심으로 바라
며 좀더 나은 실력을 쌓기위해 항상 노력하는 모습을 각자가 잊지
말기를 바란다.

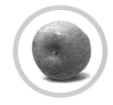 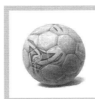 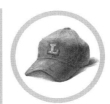

Contents

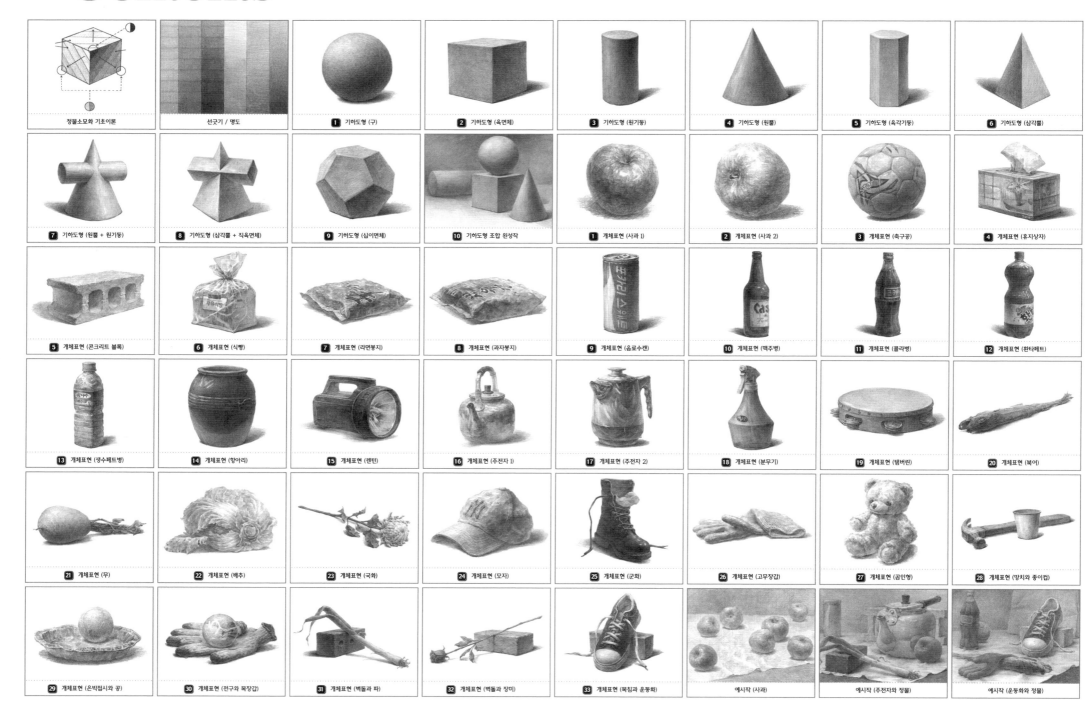

정물소묘화 기초이론

선긋기 / 명도

1 기하도형 (구)

2 기하도형 (육면체)

3 기하도형 (원기둥)

4 기하도형 (원뿔)

5 기하도형 (육각기둥)

6 기하도형 (삼각뿔)

7 기하도형 (원뿔 + 원기둥)

8 기하도형 (삼각뿔 + 직육면체)

9 기하도형 (십이면체)

10 기하도형 조합 완성작

1 개체표현 (사과 1)

2 개체표현 (사과 2)

3 개체표현 (축구공)

4 개체표현 (휴지상자)

5 개체표현 (콘크리트 블록)

6 개체표현 (식빵)

7 개체표현 (라면봉지)

8 개체표현 (과자봉지)

9 개체표현 (음료수캔)

10 개체표현 (맥주병)

11 개체표현 (콜라병)

12 개체표현 (환타페트)

13 개체표현 (생수페트병)

14 개체표현 (항아리)

15 개체표현 (랜턴)

16 개체표현 (주전자 1)

17 개체표현 (주전자 2)

18 개체표현 (분무기)

19 개체표현 (탬버린)

20 개체표현 (북어)

21 개체표현 (무)

22 개체표현 (배추)

23 개체표현 (국화)

24 개체표현 (모자)

25 개체표현 (군화)

26 개체표현 (고무장갑)

27 개체표현 (곰인형)

28 개체표현 (망치와 종이컵)

29 개체표현 (은박접시와 공)

30 개체표현 (전구와 목장갑)

31 개체표현 (벽돌과 파)

32 개체표현 (벽돌과 장미)

33 개체표현 (목침과 운동화)

예시작 (사과)

예시작 (주전자와 정물)

예시작 (운동화와 정물)

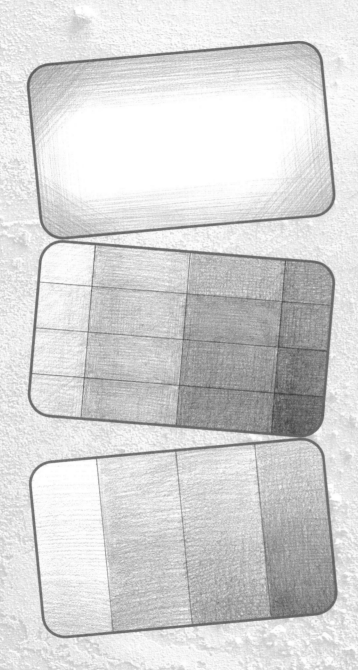

제 1 장

소묘 기초 이론
선긋기
명도

•정물소묘화 기초 이론•

– 가장 기초적인 내용들로 구성 하였다. 기본에 충실한 그림을 그리기 위해서 복습하는 마음으로 다시 한번 숙지해보자.

1. 공간표현의 이해 – 회화에서 가장 중요하게 생각할 수 있는 요소중에 공간표현이 있다.
공간의 기본원리에 대해 이해하고 멋진 그림을 그려보자.

◆ 공간연출의 3요소 – 1. 앞물체와 뒷물체간 "크기"의 변화를 준다.
2. 앞물체와 뒷물체간 "시점"의 변화를 준다.
3. 앞물체와 뒷물체간 "색감"의 변화를 준다.

1) 크기의 변화 – 말그대로 가까운 곳의 물체와 멀리 있는 곳의 물체는 크기에서부터 차이가 난다. 예제를 보고 이해하자.

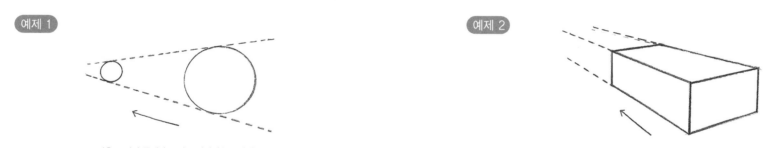

예제 1

같은 크기의 물체라도 뒤로 멀어질수록 작게
보인다.

예제 2

크기의 변화는 하나의 물체에서도 적용되며
이는 곧 투시도법으로 연결된다.

2) 하나의 물체 안에서의 시점변화 – 공간에 따라 눈높이가 변하는 것을 말한다. 쉬우면서도 실제로는 적용하기가 까다로우므로 차분하게 숙지하자.

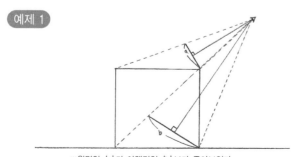

예제 1

※윗면인 'a'가 아랫면인 'b'보다 좁아보인다.
→ 하나의 물체에서는 윗면의 시점보다 아랫면의 시점이 높다.
(즉, 눈의 높이가 더 높으므로 아랫면의 면적이 더 많이 보임)

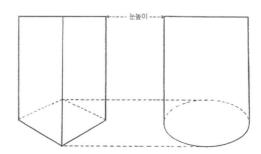

예제 2

눈높이

※ 눈높이를 윗면과 수평선상에 일치시키면 아랫면만 보이게 된다.
반대로 눈높이를 아랫면과 수평선상에 일치시키면 윗면만 보이게 된다.

예제 3

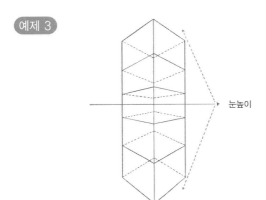

→ 눈높이

예제 4

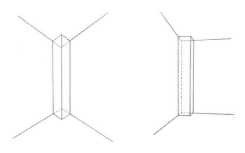

예제③을 이해하고 연장선을 그으면 실내공간을
연출하는 재미를 느낄 수 있다.

3) 두 개 이상의 물체에서 시점변화

예제 1

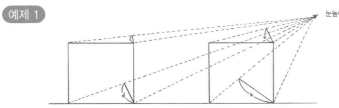

눈높이

※ 뒷물체의 c, d가 앞물체의 a, b보다 좁아보인다.
→ 두개이상의 물체에서는 뒷물체의 시점보다 앞물체의 시점이 높다.
(b > d > a > c 의 순서로 점차 좁게 보이고 각 물체에서의 윗면과 아랫면의 시점관계는
앞에서 언급한 원리와 일치한다)

예제 2

※ 앞물체와 뒷물체의 크기를 변화시키고 시점의 관계를 다르게 해 보았다.

• 뒷물체의 시점이 앞물체의 시점보다 높을 경우	• 뒷물체의 시점이 앞물체의 시점보다 낮을 경우	• 뒷물체의 시점과 앞물체의 시점이 동일한 경우
→ 뒷물체가 떠 보인다.	→ 앞뒤의 공간감이 좀 더 극대화 된다.	→ 무난하지만 공간감이 약하다.

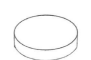 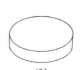

(✕) (○) (✕)

예제 3

※ 포장끈이 감긴 선물상자를 표현해 보자.

위에서 보면 정사각형을 정확하게 4등분한 형태로 끈이 감겨있다.

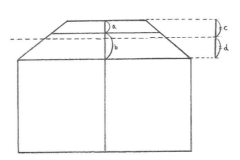

앞에서 언급한 내용들을 정리해보면 어느정도의 시점으로 바라봤을때 c와 d의
구분에의한 중심선이 아닌 a와 b의 구분에 의한 중심선이 맞다는 것을 알 수 있다.
→ 4등분한 육면체들을 각기 독립된 개체로 인정해보면 하나의 물체에서
적용된 원리가 여러개의 물체가 있을 때에도 동일한 원칙으로 적용되는 것을 알 수 있다.

2. 투시도법 – 시점을 이해하면 곧바로 투시도법을 이해할 수 있다

1) 1점 투시

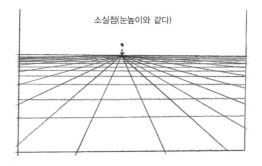

소실점(눈높이와 같다)

2) 2점 투시

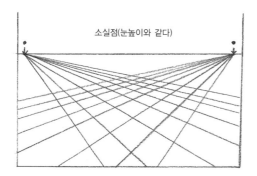

소실점(눈높이와 같다)

3) 3점 투시

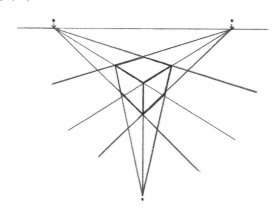

위에서 바라봤을때

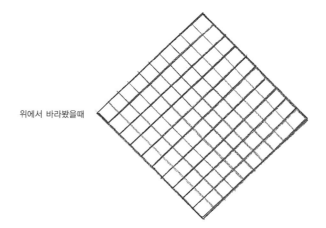

위에서 바라봤을때

4) 3점 투시를 이용한 육면체의 이해

예제 1

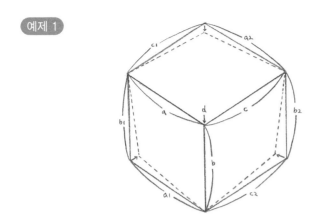

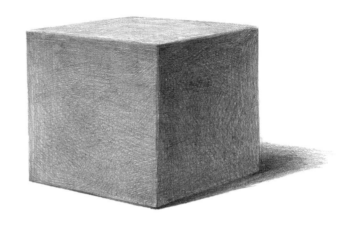

※ 우리눈에 가장 가까운 꼭지점 d와 접하고 있는 a, b, c 가 각자의
 대칭인 a1, a2, b1, b2, c1, c2 보다 길어 보인다.

3. 색감의 변화 – 우리 눈에서 멀어질수록 더많은 공기층이 쌓여 우리시야를 방해한다는 원리에 맞춰서 색감차이를 준다.
 (이는 곧 선원근법인 투시도법과 더불어 원근의 중심인 공기원근법을 말한다.)

예제 1

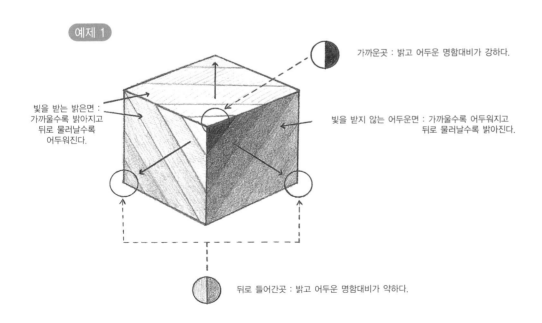

가까운곳 : 밝고 어두운 명함대비가 강하다.

빛을 받는 밝은면 :
가까울수록 밝아지고
뒤로 물러날수록
어두워진다.

빛을 받지 않는 어두운면 : 가까울수록 어두워지고
 뒤로 물러날수록 밝아진다.

뒤로 들어간곳 : 밝고 어두운 명함대비가 약하다.

예제 2 공간연출의 3요소를 적용한 예제

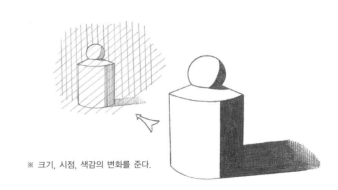

※ 크기, 시점, 색감의 변화를 준다.

4. 빛과 그림자의 이해 - 우리 눈에 보이는 모든 사물은 빛으로 인해 존재감이 생긴다.

일직선상에 있는 빛방향과 그림자방향을 이해하면서 3차원적인 구조를 파악해 보자.

예제 1　우리가 그리는 일반적인 정물화에서는 "I" 정도의 빛방향을 설정한다.

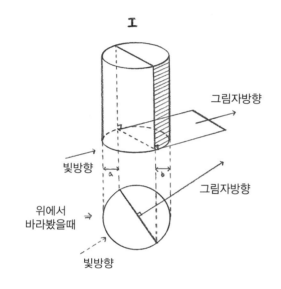

I

그림자방향

빛방향

위에서
바라봤을때 →

그림자방향

빛방향

※ b의 상대적인 안쪽면인
a는 면적이 같다.

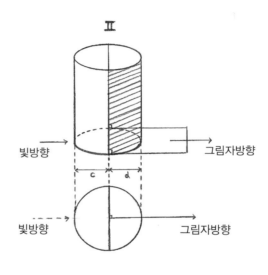

II

빛방향

그림자방향

빛방향

그림자방향

※ d의 상대적인 안쪽면인
c는 면적이 같다.

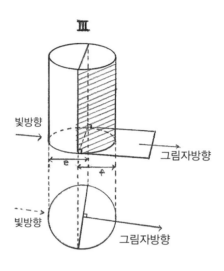

III

빛방향

그림자방향

빛방향

그림자방향

※ f와 상대적인 안쪽면인
e는 면적이 같다.

예제 2

예제 3

5. 기본적인 구도의 이해 - 요즘은 구도에 대해서 모두들 해박한 지식을 가지고 있으므로 세부적인 설명을 일축하고 큰 틀만 간단히 다루겠다.

1) 주제군은 삼각형의 기본틀을 유지하면서 나름대로의 형태로 구축하자.

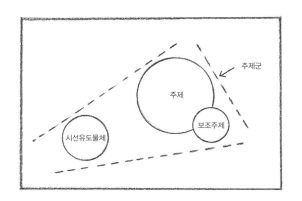

※ 시선방향이 연출될 수 있도록 앞물체에서 약간은 물러나게 주제를 배치한다.

※ 기본적으로 C자형에서 주제를 포함한 앞쪽의 물체들을 주제군이라 정한다.

※ 주제군에서 정물들의 위치가 일정부분 이동하거나 정물수의 변화는 자유다.

※ 물체들간의 시점에 주의하면서 가급적 투시는 주지말자.

※ 테이블의 상하중앙부가 위쪽에 형성되므로 물체들을 약간 위쪽에 배치시킨다.

2) 전체적인 흐름라인은 C자형을 기본으로 하고 경우에 따라 Z자를 연출하자.

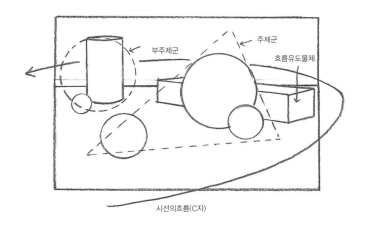

※ 일반적으로 주제군을 견제할 정도의 부주제군을 형성한다.

※ 주제군과 부주제군까지 너무 인위적이지 않을 정도로 흐름을 형성한다.

※ 흐름방향으로 빛방향을 설정하면 시선의 이동이 수월하고 느낌이 시원해진다.

※ 모든물체의 위치가 일정부분 이동하거나 정물수의 변화는 자유다.

※ 물체들간의 시점에 주의하면서 크기의 변화를 주고 가급적 투시는 삼가한다.

◆선긋기◆

처음이라고 겁먹지 말고 세로선부터 진하고 힘차게 그려보자.
어깨를 쓰면서 길게 그려야 선이 고르며 직선으로 뻗어 나갈 수 있게 된다.

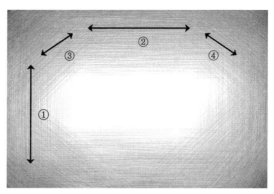

◆명도◆

연필로 낼 수 있는 명암의 기본단계표현은 얼마나 자연스럽게 톤(Tone)조절을 하느냐, 명암 조절을 하느냐가 가장 중요하다. 처음에는 인위적으로 칸을 나누어 톤차이를 익혀보자. 선의 반복적인 겹침과 연필선의 강약의 변화로써 차이를 낼 수 있음을 알아야 하며 단계별은 힘을 잘 조절하여 밝은쪽은 약하게 어두운쪽은 강하게 힘을 주어 그린다.

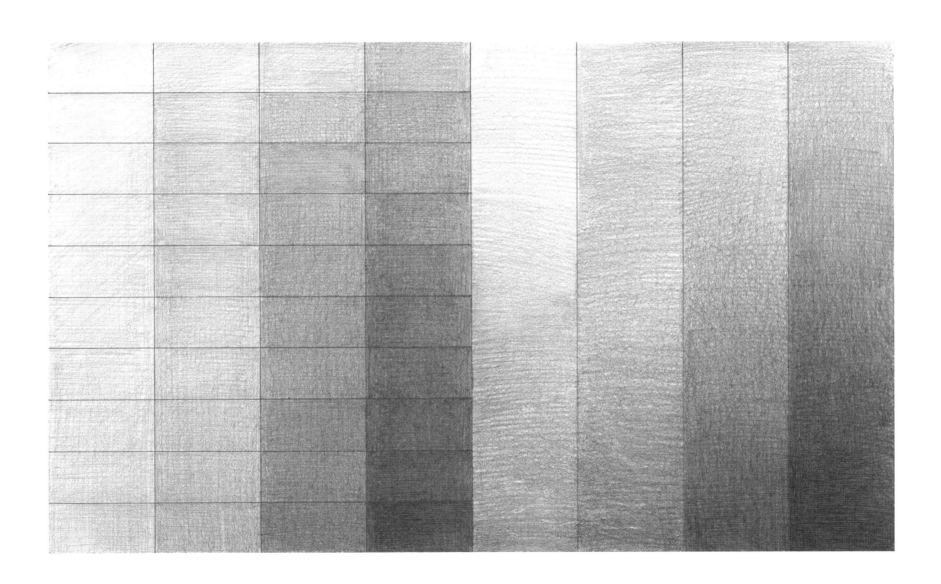

제 2장

기하도형
기하도형 조합 완성작

기하도(구)

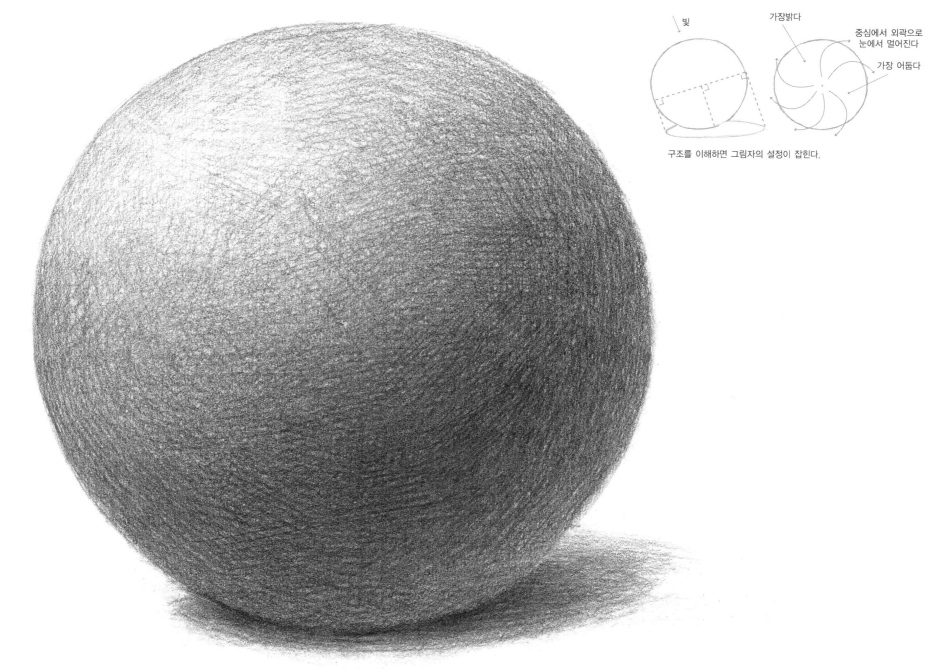

빛

가장밝다

중심에서 외곽으로
눈에서 멀어진다

가장 어둡다

구조를 이해하면 그림자의 설정이 잡힌다.

1단계

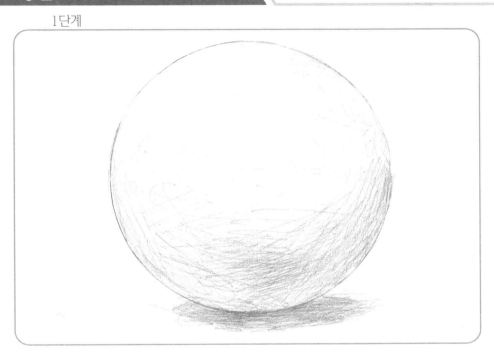

소묘 과정 설명

구는 어느 한점으로부터 일정한 거리에 위치한 무수한 점들로 이루어진 우리 눈에는 그저 둥그렇게 보이는 기하도형을 말한다. 정원의 형태로 정 중앙의 한점이 우리 눈과 가장 가까운 곳이며 그 가운데 점에서 사방의 외곽이 가장 멀리 보이는 부분이다. 구의 형태를 쉽게 잡기 위해서는 정 사각형에 가로와 세로 방향으로 정중선을 그리고 이를 정원의 형태로 돌 려주어 형태를 잡아준다. 명암의 분배는 육면체에서와 같이 동일한 곳에 위치하지만 구는 극단적인 명암의 변화가 없으므로 톤이 부드럽게 넘어 가도록 표현한다.

2단계

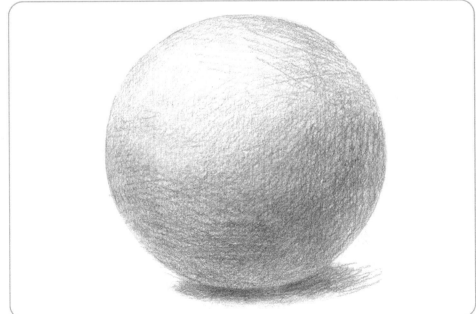

3단계

기하도형(육면체)

빛을 받는 밝은면 : 가까울수록 밝아지고
뒤로 물러날수록 어두워진다

가까운곳 : 밝고 어두운 명함대비가
강하다

빛을 받지 않는 : 가까울수록 어두워지고
어두운면 　　　　 뒤로 물러날수록 밝아진다

뒤로 들어간곳 : 밝고 어두운 명암대비가 약하다

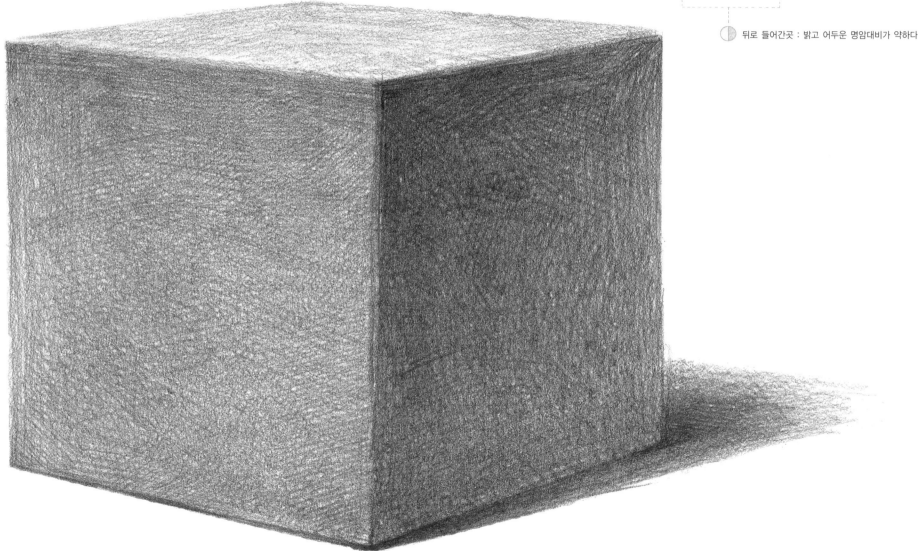

18

1단계

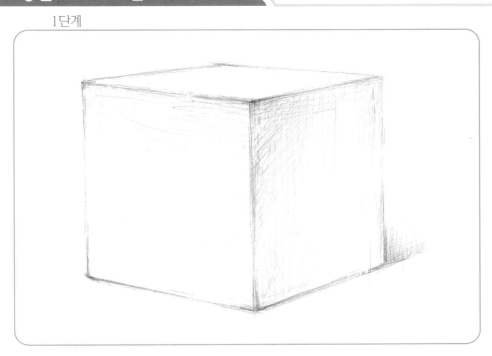

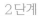 ## 소 묘 과 정 설 명

육면체는 그림에서와 같이 크게 3면이 보이며 빛을 받는 각 도 역시 3방향이기 때문에 3면의 분할을 확실히 할 필요가있다. 명도는 윗면이 가장 빛을 많이 받고 있으므로 다른 곳 보다 밝게 표현한다. 그 다음이 윗면이 아닌 빛을 바라보고있는 바닥과 접해 있는 면이고 마지막으로 빛을 등지고 있는그림자가 형성되는 곳이다. 또한 한면 안에서도 거리에 따라 명암의 차가 있으므로 이를 인지하면서 빛을 표현하도록 한다. 하지만 면 안쪽의 명함에만 신경을 쏟으면 3면의 구분이 모호해지므로 처음에는 크게 명암을 구분해야 한다.

2단계

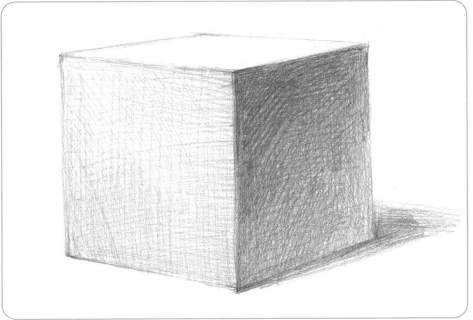

3단계

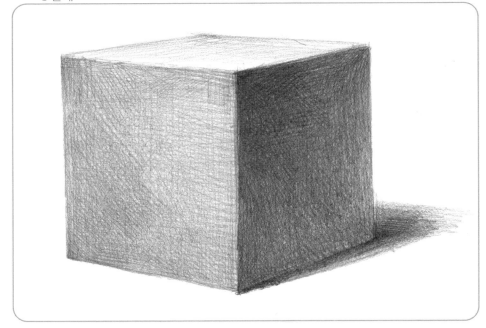

기하도형(원기둥)

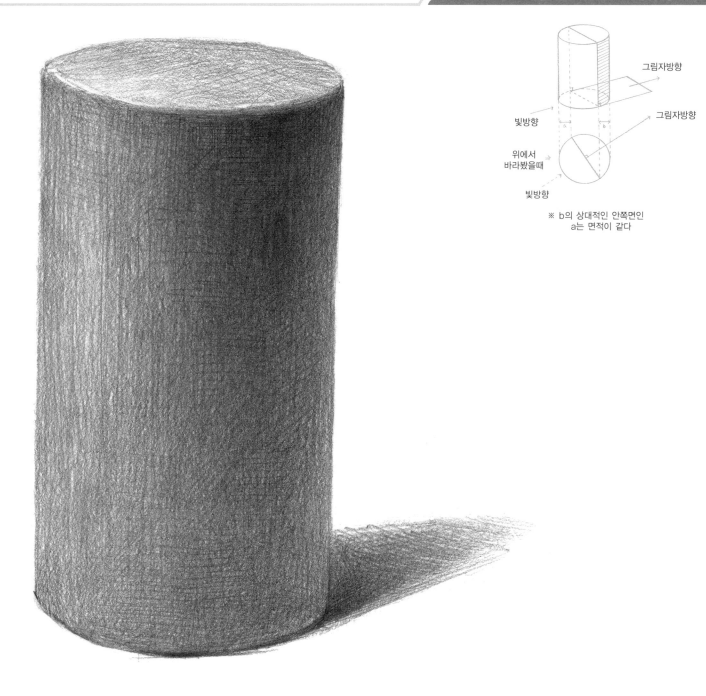

그림자방향

빛방향

그림자방향

위에서
바라봤을때

빛방향

※ b의 상대적인 안쪽면인
a는 면적이 같다

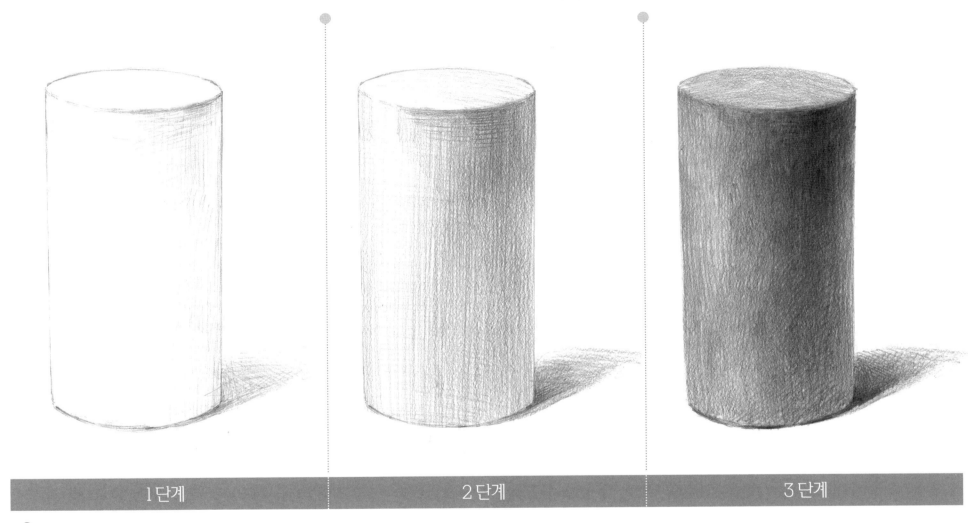

| 1단계 | 2단계 | 3단계 |

소묘 과정 설명

원기둥은 쉽게 육면체의 윗면을 둥그렇게 도려냈다고 생각하자. 명도는 윗면이 옆면의 밝은 곳보다 더 밝으며, 옆면에서 빛의 반대편으로 돌아가는 부분에 그림자와 역광이 있으므로 이를 이해해야 한다. 또한 그림 설명과 같이 옆면 안에서의 명암은 빛의 반대방향의 상단 모서리가 가장 어두우며 반사광으로 인해 아래로 갈수록 점차 밝아진다. 옆면의 연필선은 수직의 느낌이 나도록 가급적 길게 써주며, 윗면과 접하는 각의 표현에 주의하여야 한다.

기하도형(원뿔)

※ 구, 육면체, 원기둥과 더불어 소묘를 처음 시작할 때 접하게되는 기본도형이다.
원기둥의 변형이라 생각하고 차분하게 연습해 보자.

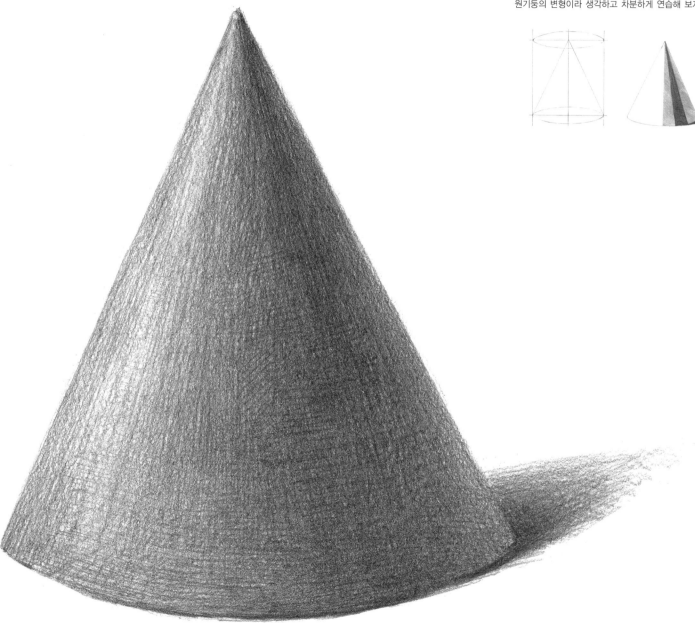

1단계

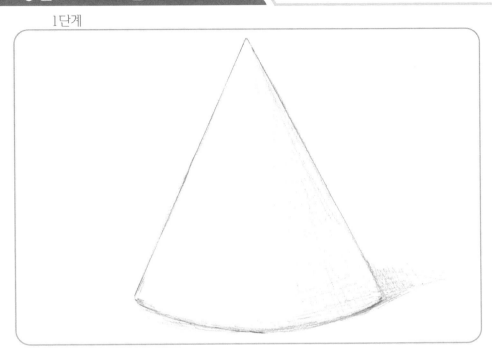

소요 과정 설명

원뿔의 바닥은 원기둥과 다르게 없으므로 구도를 잡을 때 이를 염두에 두고 원기둥 바닥의 정중앙에서 길게 수직선을 그어주고 외각을 잡아준다. 밝은 곳은 흰색종이의 특성을 적절히 이용하며, 그림설명과 같이 명암은 크게 세 가지 톤이 있다고 가정하고 시작한다. 명암의 분포 역시 원기둥에 입각하여 구분짓되, 원뿔의 형태와 같이 움직이므로 이에 주의하여 명암을 배치시켜 준다.

2단계

3단계

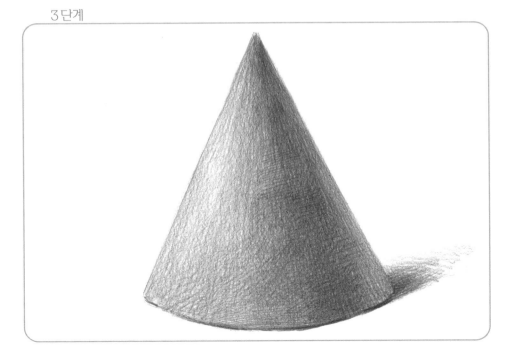

기하도형(육각기둥)

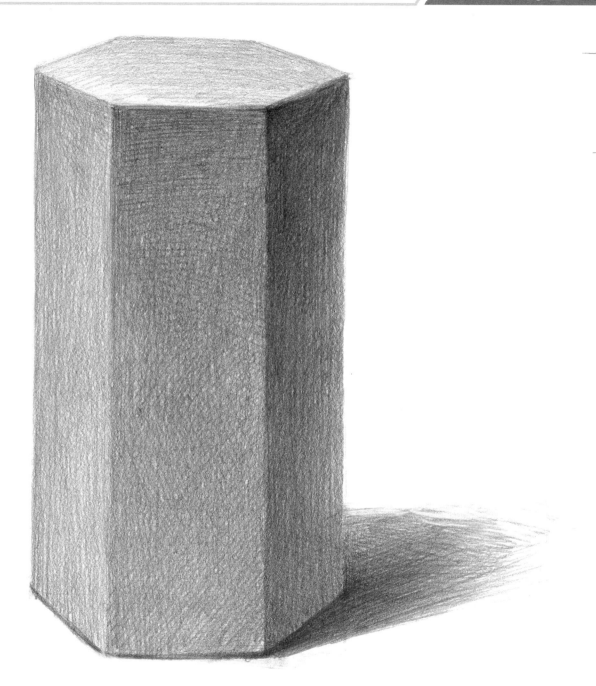

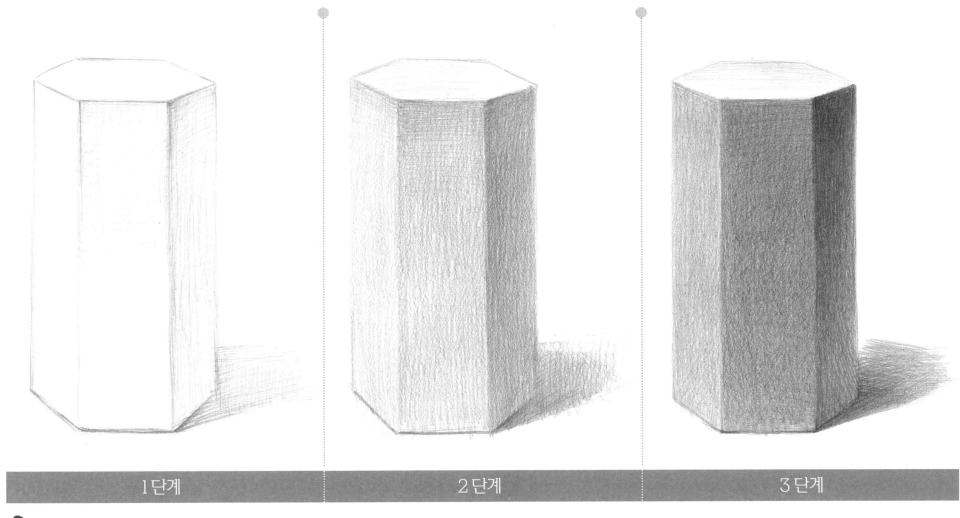

| 1단계 | 2단계 | 3단계 |

🖊 소묘 과정 설명

기본적인 석고 입체도형은 정방형이므로 다각기둥은 먼저 원기둥의 큰 틀을 그려 시작하면 모양이 틀어지거나 기울어짐을 방지할 수 있다. 예시작은 정면의 시선으로 옮긴 것이다. 하지만 시선의 방향에 따라 윗면의 모양과 옆면이 보이는 면적이 달라지므로 이를 이해하고 정확한 측정을 하여 전체 틀을 잡는다. 명암 역시 육면체와 크게 다를 것이 없으므로 빛의 방향에서 그림자가 생기는 뒤쪽으로 넘어가는 명암분배와 각에서의 명암차, 역광의 분포 등을 잘 이해하여 표현하다.

기하도형(삼각뿔)

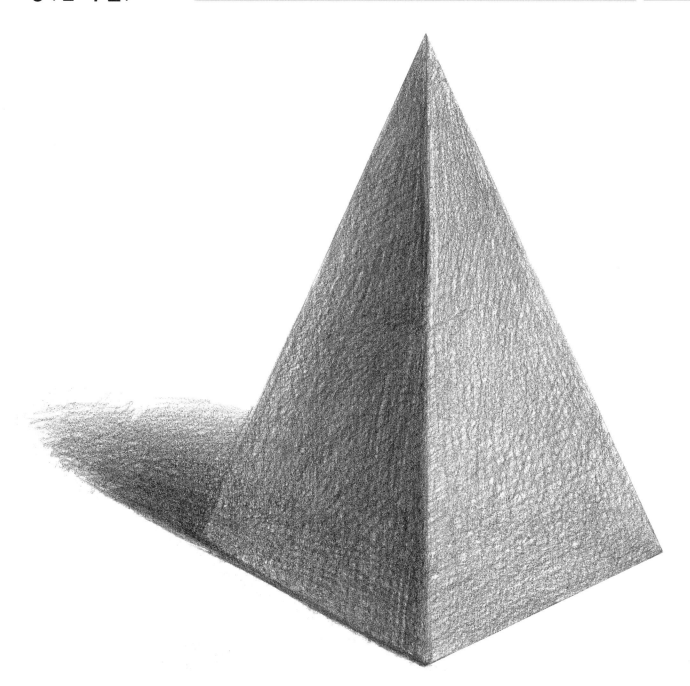

면이 절단된 각도에 따라 명암들이
어떻게 바뀌는지에 특히 주의한다.

1단계

소묘 과정 설명

모든 입체도형을 그릴 때도 마찬가지이지만 보이지 않는 면의 외곽까지 약하게 스케치해 보면 전체적인 형태를 잡는데 수월하다. 이 역시 밑면의 보이지 않는 삼각형을 먼저 가상으로 스케치하고 밑면에서부터 정중앙 직각으로 올라와 있는 첨단의 꼭짓점을 찾는다. 정확한 꼭짓점을 찾기 힘들다면 직각의 선을 가상으로 연장하여 그려본다. 또한 사실대로 그리는 것이 중요하므로 먼저 스케치한 밑면 모서리의 길이와 비례를 맞추어 꼭짓점으로 부터 전체적인 외형을 완성한다. 명암의 분포는 원기둥과 전체적으로 동일하지만 옆면이 바닥과 이루는 각이 다르므로 명암과 역광의 강약이 달라짐을 이해하여 표현한다.

2단계

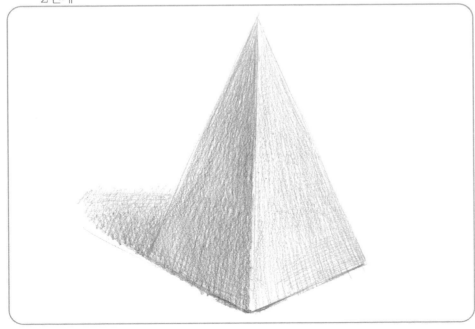

3단계

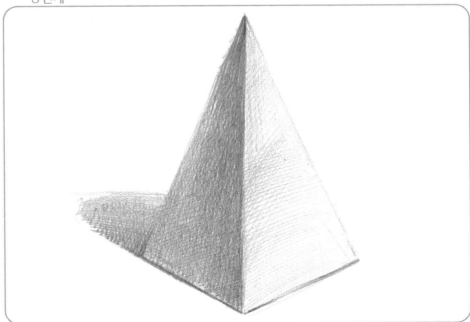

기하도형
(원뿔 + 원기둥)

※ 왼쪽과 오른쪽이 수평적인 도형이 되도록
하며 명암단계에서는 부드럽고 자연스럽
게 차이가 나도록 한다.

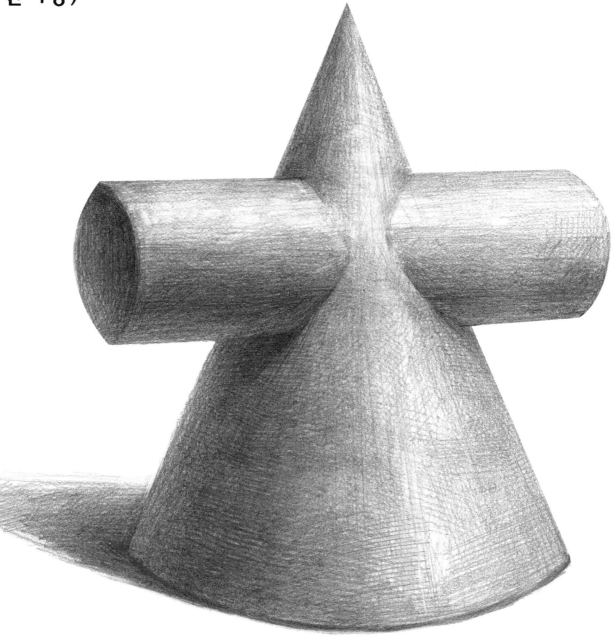

1단계

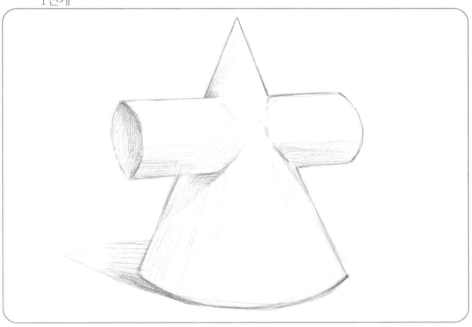

소요 과정 설명

앞서 배운 원뿔의 정확한 형태를 잡고 눕혀진 원기둥을 통과시키듯 그린다. 정확한 위치를 측정하여 원기둥이 배치될 부분을 잡아주고 원기둥의 좌우 부분이 평행이 되도록 주의하며 명암의 단계는 부드럽고 자연스럽게 표현한다.

2단계

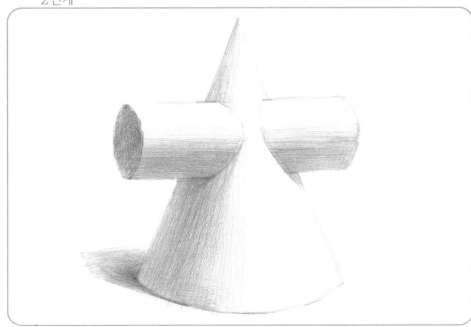

3단계

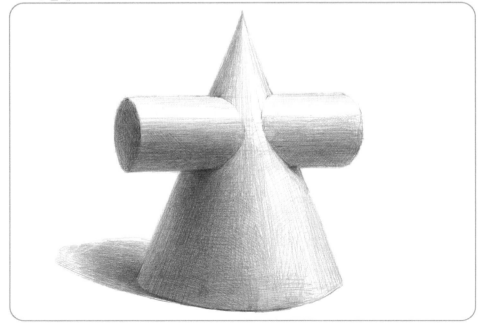

기하도형
(삼각뿔 + 직육면체)

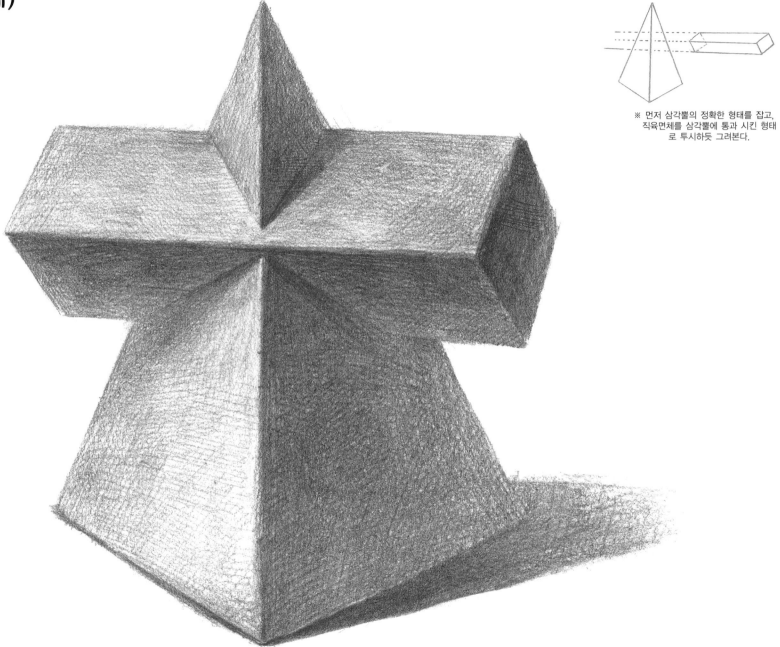

※ 먼저 삼각뿔의 정확한 형태를 잡고,
직육면체를 삼각뿔에 통과 시킨 형태
로 투시하듯 그려본다.

1단계

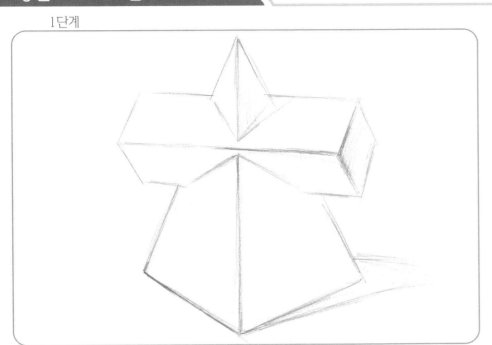

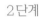 **소묘 과정 설명**

삼각뿔의 정확한 형태를 먼저 잡고 직육면체를 통과시킨 형태로 투시하듯 그린다. 명암의 분포는 크게 삼각뿔부터 정리하여 직육면체에 의해 나누어진 위 아래 부분이 너무 단절된 느낌이 들지 않도록 주의하며 직육면체에 의해 삼각뿔에 드리워진 그림자뿐만 아니라 직육면체의 아래로 향한 면과 삼각뿔 옆면의 역광까지 세밀히 관찰하여 표현한다.

2단계

3단계

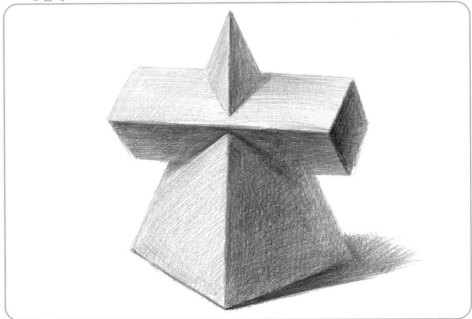

기하도형(십이면체)

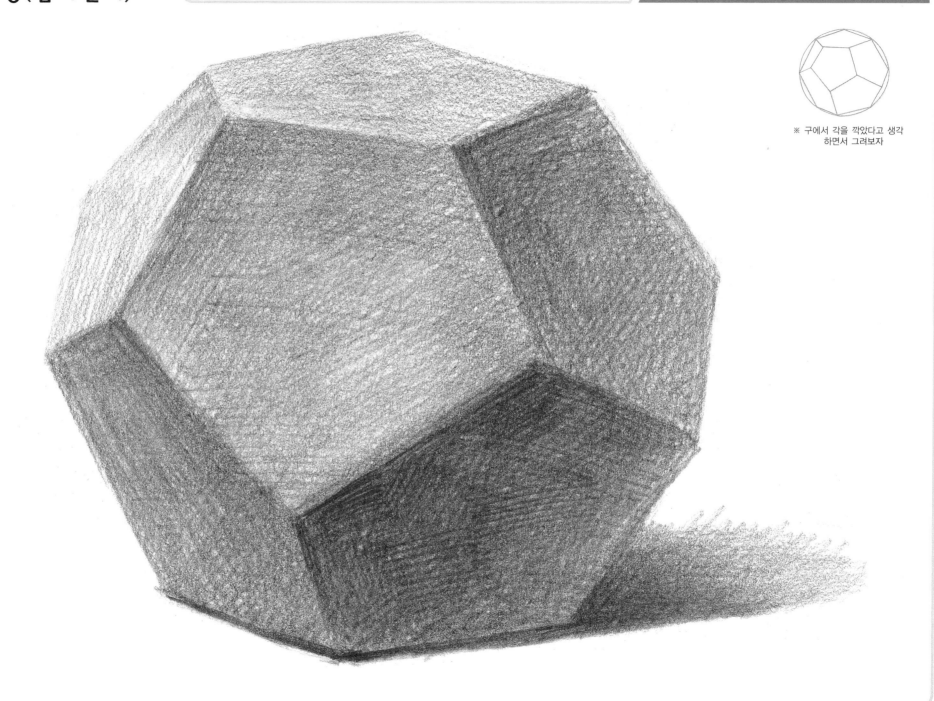

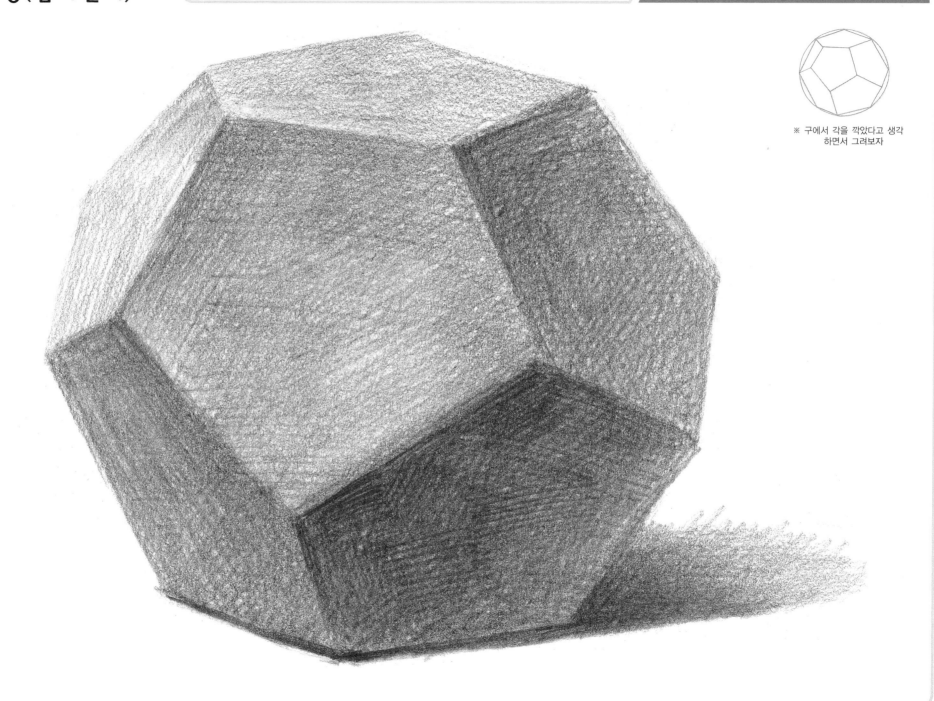

※ 구에서 각을 깍았다고 생각
하면서 그려보자

1단계

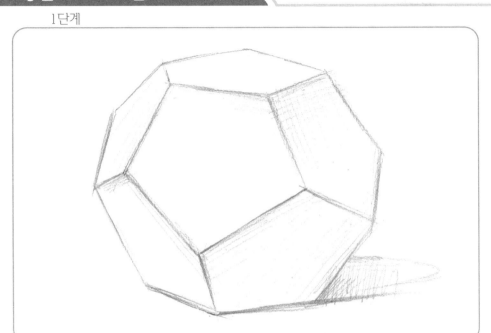

소묘 과정 설명

제목에서와 같이 표현하고자 하는 사물은 정십이면체이다. 실체적인 정방형 입체도형은 중심으로부터 각을 이루는 지점은 모두 같은 거리에 위치해 있는 구의 형태이다. 즉 제일 먼저 정원을 스케치하는 것에서부터 시작하며 구에서 면을 깎아 냈다고 쉽게 생각하고 정원의 틀 안에서 외형을 완성한다. 보이는 면이 여러개이므로 화자의 위치를 바꾸어 보며 각 면 안에서 명암의 변화와 면과 면사이의 명암 차를 인지하면 특정의 위치에서 명암배치를 쉽게 할 수 있다.

2단계

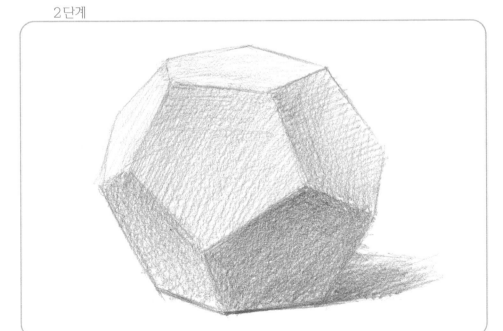

3단계

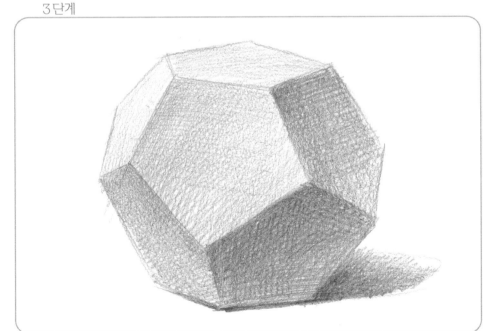

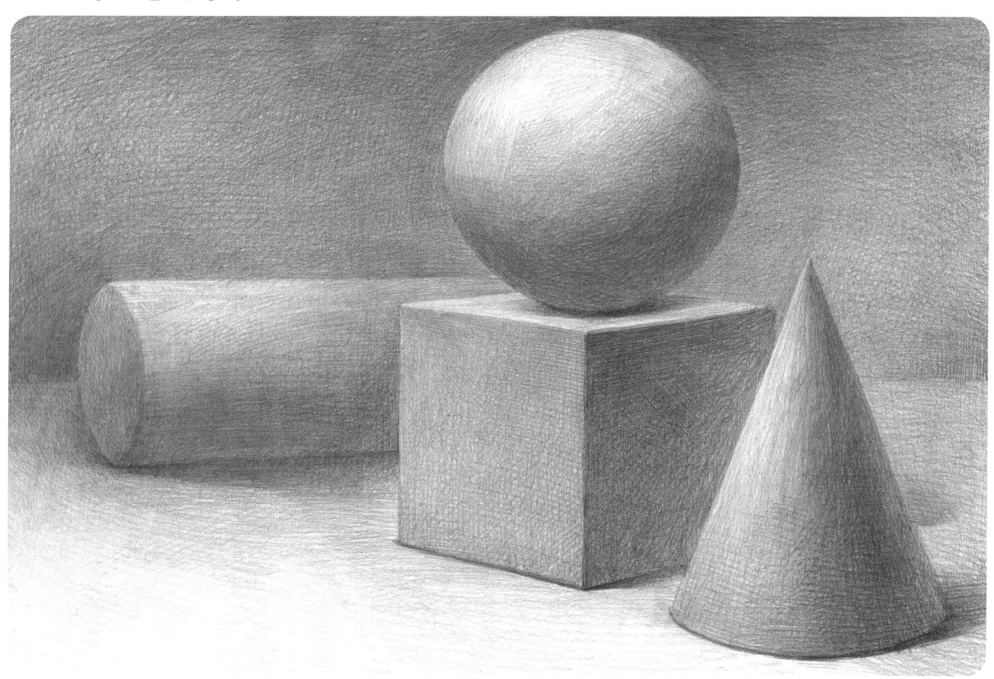

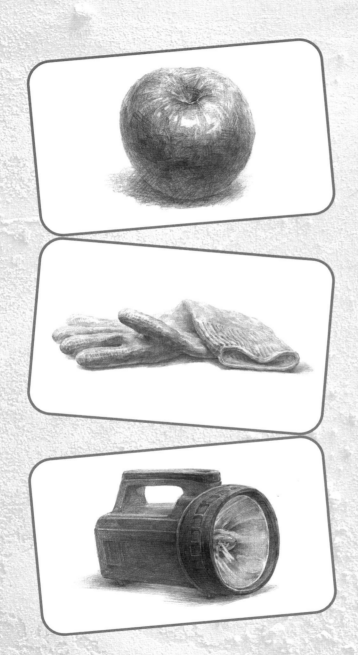

제 3 장

개체표현

개체표현(사과1)

밝은부분
빛
어두운부분

※ 사과는 가장 기본적이면서도 어려운
정물이다. 구를 통한 덩어리감을 이해하고
외우는 것 보다는 꼼꼼히 관찰해서 특성
을 파악하는것이 중요하다.

※ 3단계에서는 사과꼭지 주변의 면 형성에
주의하며 그린다.

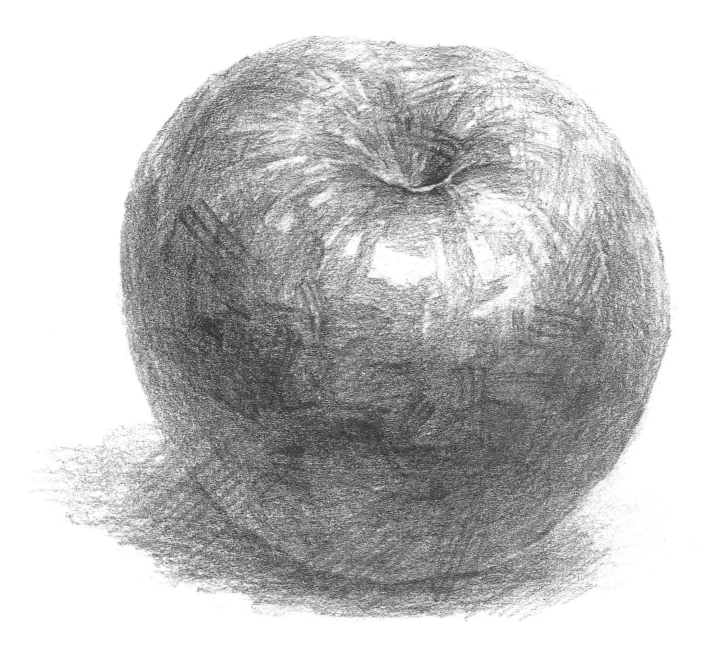

1단계

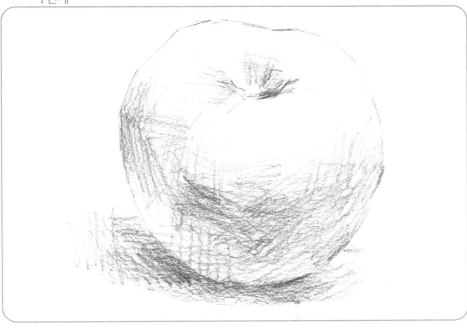

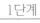 ## 소묘 과정 설명

사물을 스케치하기 전에 기본 틀을 먼저 생각한다. 크게 사과는 구의 형태를 가지고 있으며 가운데 부분이 움푹 들어간 분화구와 분화구 주변의 정형화되지 않은 근육이 있다는 것이 특징이다. 사과의 외형을 좀더 세분하게 되면 원기둥의 형태도 가지고 있으므로 구와 원기둥의 원리를 적절히 조화시켜 스케치한다. 분화구 안쪽은 몸체의 톤안배와 반대라는 것도 유의한다.

2단계

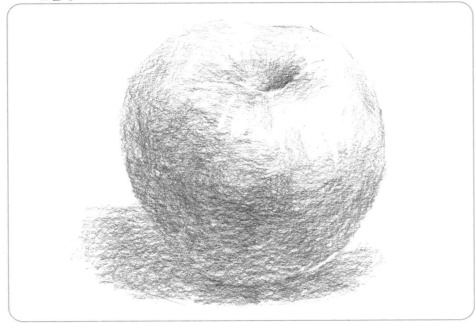

3단계

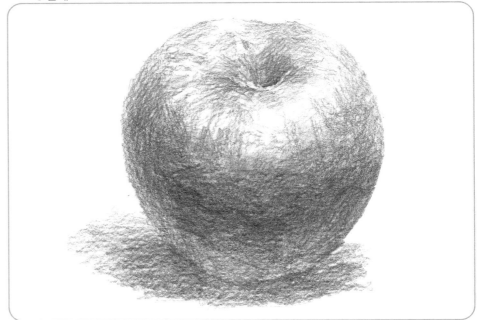

개체표현(사과2)

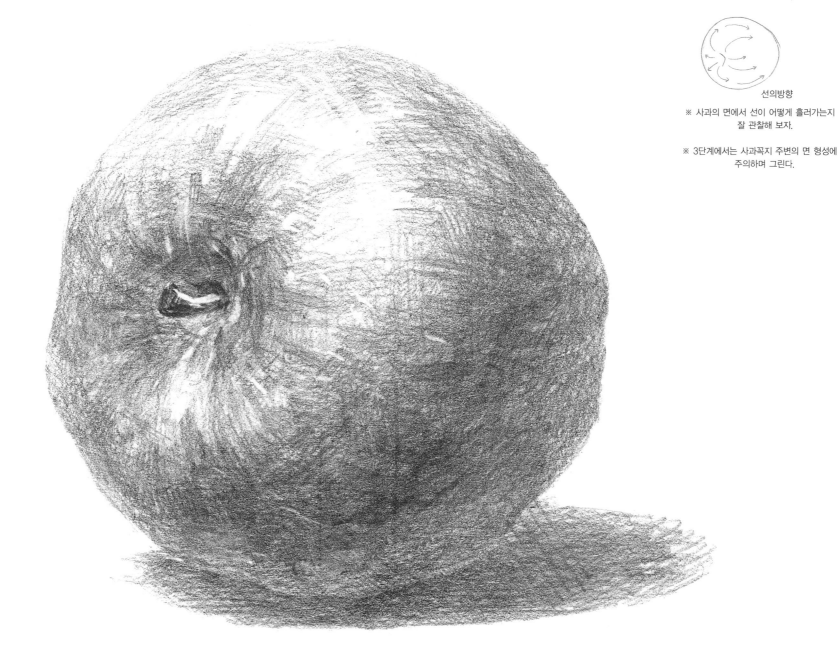

선의방향

※ 사과의 면에서 선이 어떻게 흘러가는지
잘 관찰해 보자.

※ 3단계에서는 사과꼭지 주변의 면 형성에
주의하며 그린다.

38

1단계

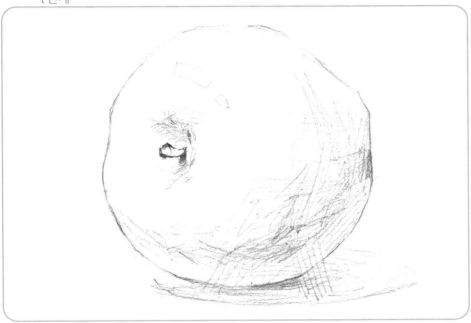

소묘 과정 설명

사과는 가장 기본적이면서도 어려운 정물이다. 구를 통한 덩어리감을 이해하는 것도 중요하지만 위치에 따른 개체의 특성을 꼼꼼히 관찰하여 표현하는 것에 중점이 되어야 한다. 또한 사과의 선이 흘러가는 방향에 유의하며 사과의 위치에 따라 연필선을 잡아준다. 기본적인 표현이 숙달되면 사과 표면의 무늬와 질감도 함께 그려 보자.

2단계

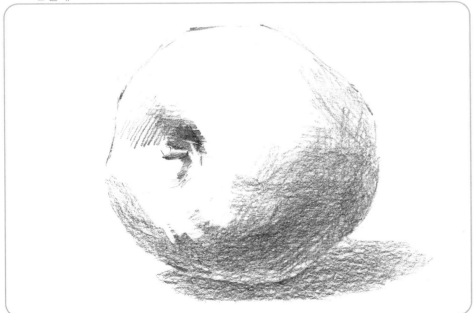

3단계

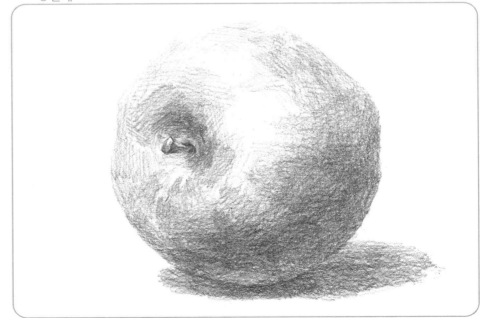

개체표현(축구공)

※ 완전한 구에 규칙적인 오각형과
육각형을 배열한 모양새이다.
로고나 무늬는 이런 모양새가
다 갖추어진 다음에 그려도
늦지 않는다.

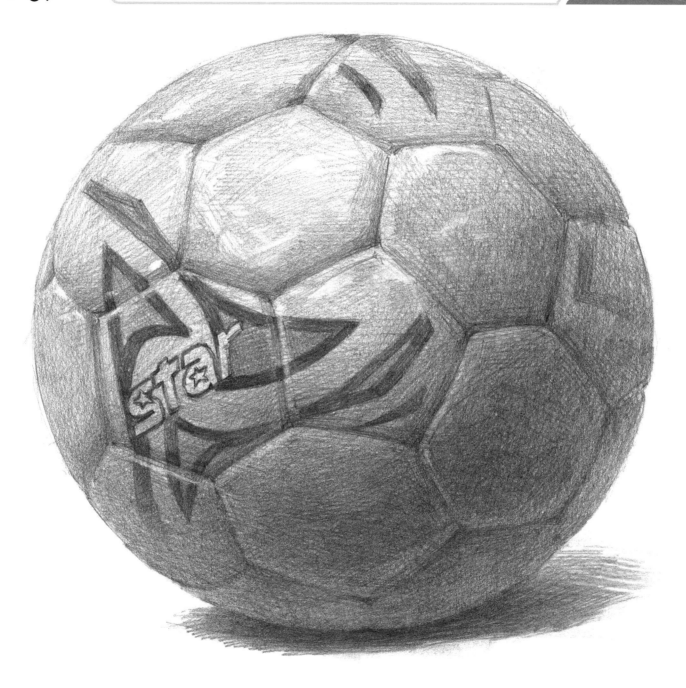

1단계

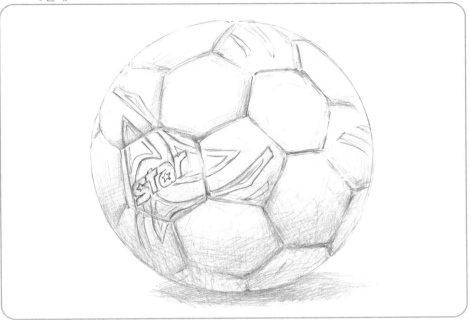

소묘 과정 설명

모든 사물을 그리기에 앞서 외형을 크게 본다. 축구공은 오각형과 육각형이 규칙적으로 배열되어 있지만 완전한 구의 형태임을 명심하자. 구의 큰 틀에서 명암의 톤을 우선 가볍게 잡아주고 오각형과 육각형의 배열에 신경 쓰며, 축구공에 인쇄된 로고나 도형의 이음새 느낌은 이들을 선행한 후에 표현한다. 여기서 표면의 도형들을 정면에서 바라보면 분명 정다각형일테지만 구위에 입혀졌으므로 형태의 변화가 있다는 것을 인지하고 기울기와 간격들을 꼼꼼히 따져 보고 표현하자.

2단계

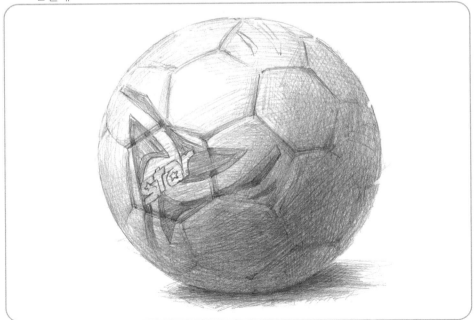

3단계

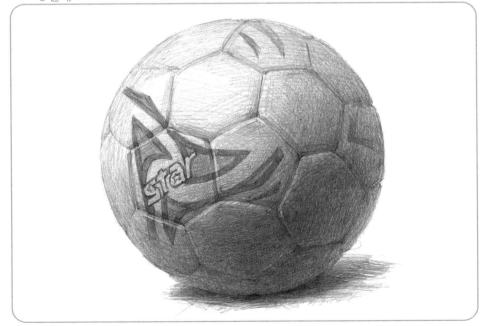

개체표현(휴지상자)

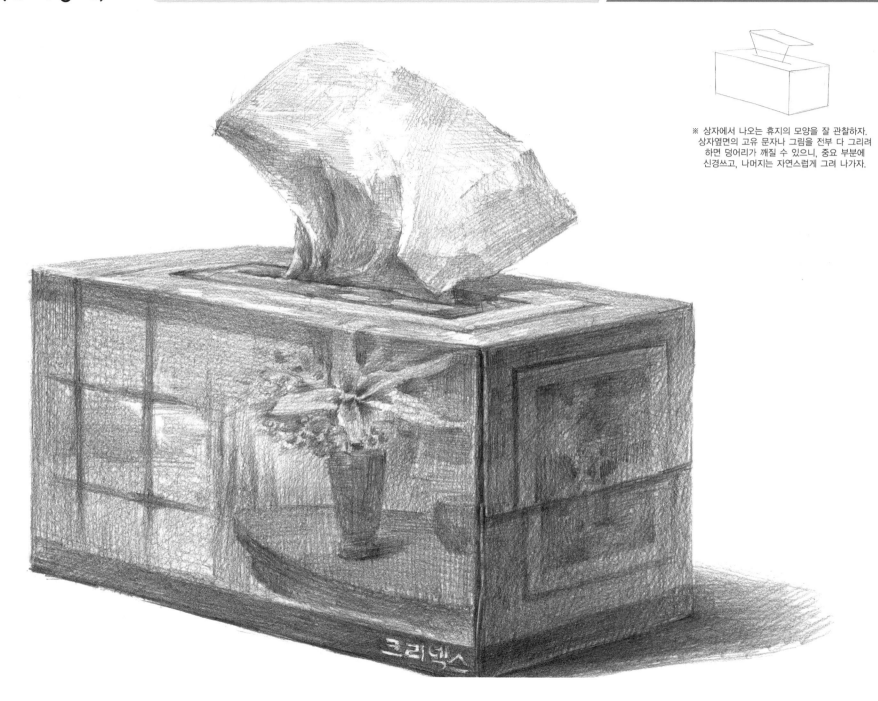

※ 상자에서 나오는 휴지의 모양을 잘 관찰하자.
상자옆면의 고유 문자나 그림을 전부 다 그리려
하면 덩어리가 깨질 수 있으니, 중요 부분에
신경쓰고, 나머지는 자연스럽게 그려 나가자.

크리넥스

1단계

소 묘 과 정 설 명

휴지상자에서 보이는 큰 육면체의 외형을 스케치한 후 윗면에 삐져나온 휴지의 모양을 잘 관찰하자. 휴지의 구겨진 모양은 불규칙 하지만 크게 외형을 단순화하여 스케치할 수 있어야 한다. 상자의 문자와 무늬를 전부 그리려고 하면 전체적인 덩어리가 깨지므로 중요한 포인트만 표현하도록 한다. 명암 역시 앞서 배운 육면체의 분포와 동일하다.

2단계

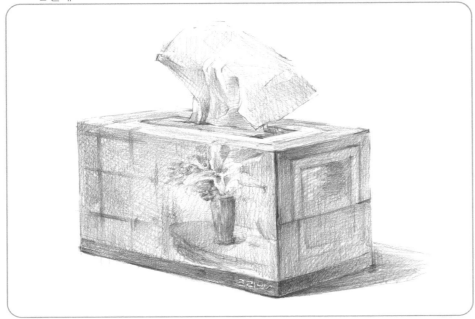

3단계

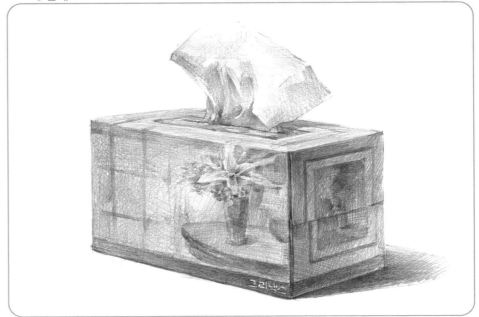

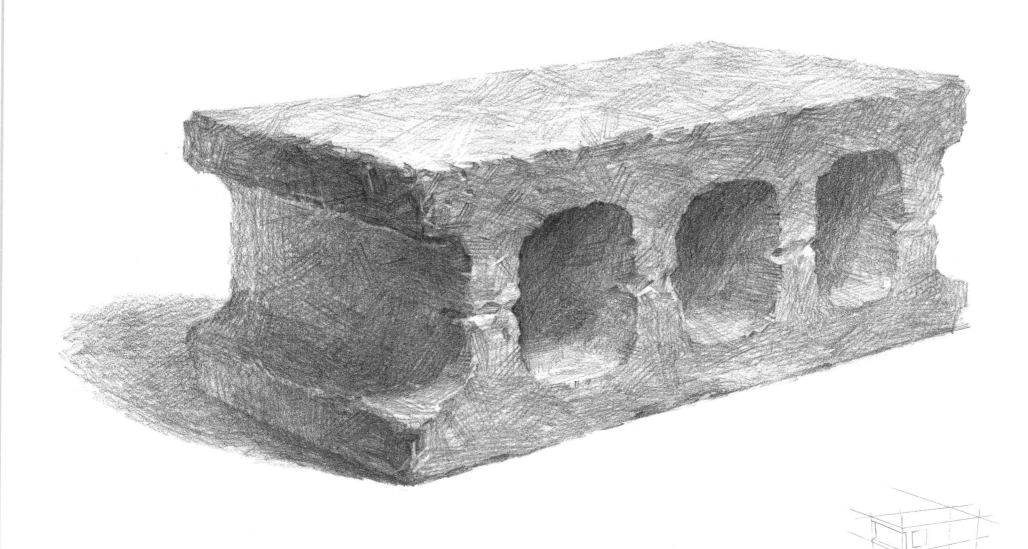

※ 3점투시에 따라 그린다.
그리고, 돌 질감에도 유의하며 그리자.

1단계

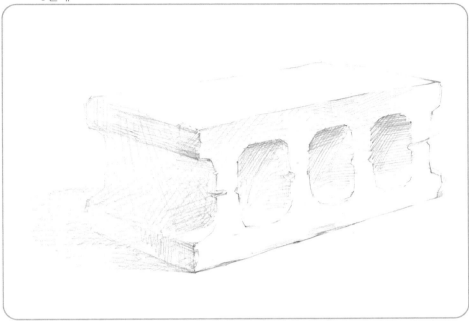

소 묘 과 정 설 명

첫 장에서 설명되어 있는 3점 투시도법에 따라 전체적인 육면체 외형을 그려준다. 또한 콘크리트블록의 구멍도 3점 투시도법에 의해 그려야만 통일감을 가질 수 있다. 모서리 부분은 석고정물처럼 딱 잘라진 모습이 아니라 약간 깨지거나 닳아 각을 잃은 부분들이 있으므로 이를 잘 표현해 주며, 구멍 안쪽의 명암과 그림자의 방향을 잘 이해하여 그려주면 큰 무리가 없을 것이다.

2단계

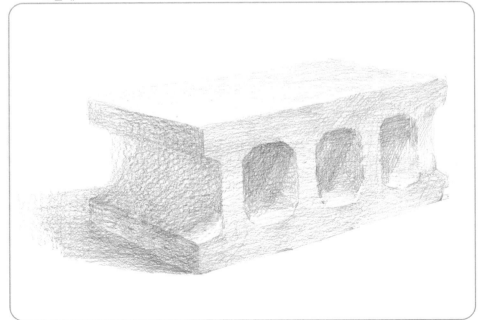

3단계

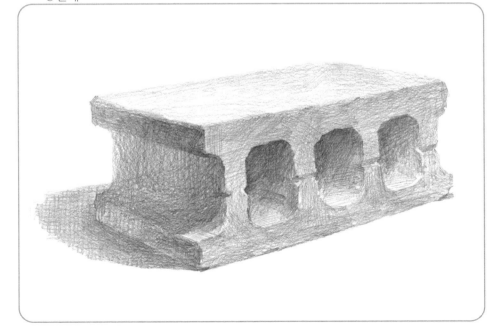

개체표현(식빵)

※ 우선 비닐의 표현이 중요하며,
안쪽의 내용물인 식빵 역시
신경쓰며 그려나가자.

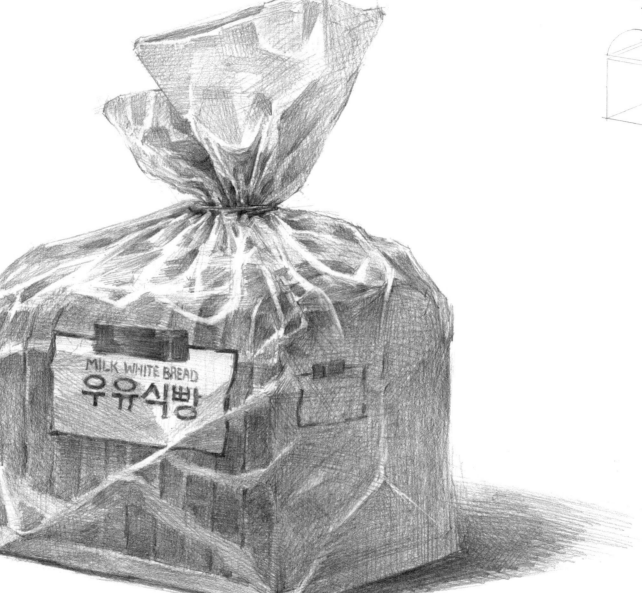

1단계

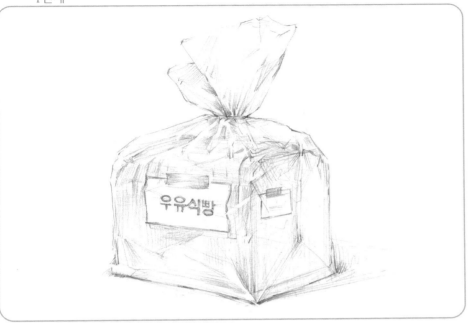

✏️ 소묘 과정 설명

식빵의 덩어리를 크게 나누어보면 육면체와 눕혀진 반원기둥의 조합이라 생각할 수 있을 것이다. 처음에 이러한 큰 외형을 잡아 놓고 두드러지게 주름져 있는 포장비닐의 부분과 간략한 식빵의 구분을 스케치해 놓는다. 비닐에 싸여진 내용물이 그대로 투시되는 부분과 반사되어 어두운 부분, 반사광에 의한 하이라이트 부분을 잘 관찰하여 화지에 옮기면 불규칙한 비닐이라도 충분히 느낌을 살릴 수 있을 것이다. 육면체의 전체적인 톤 분포와 동일하지만 비닐에 의해 부분적으로 상쇄될 수 있음을 염두해 두자.

2단계

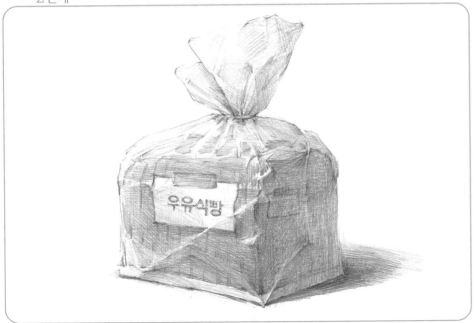

3단계

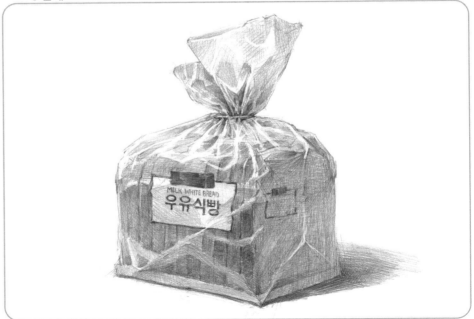

개체표현(라면봉지)

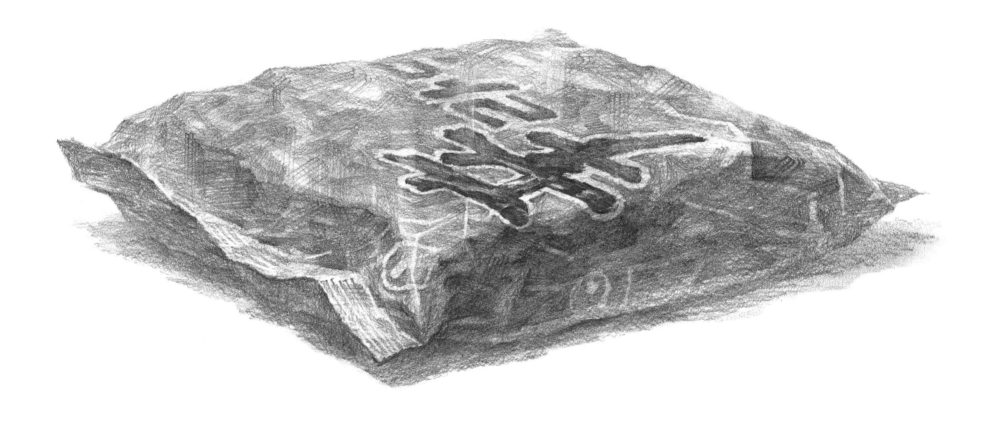

1단계

소 묘 과 정 설 명

사물을 그리기 전에 그 특성이나 질감을 먼저 이해한다면 표현하기가 좀 더 수월할 수 있을 것이다. 과자봉지는 공기충전으로 약간 부풀어 오른 형태로 육면체에서 변형이 큰 반면, 라면은 그 변형이 작다. 양감잡기가 어렵다면 내용물, 즉 라면의 실제적인 외각을 약하게 스케치하고 그 위에 봉지를 씌운다는 느낌으로 표현한다.

2단계

3단계

개체표현(과자봉지)

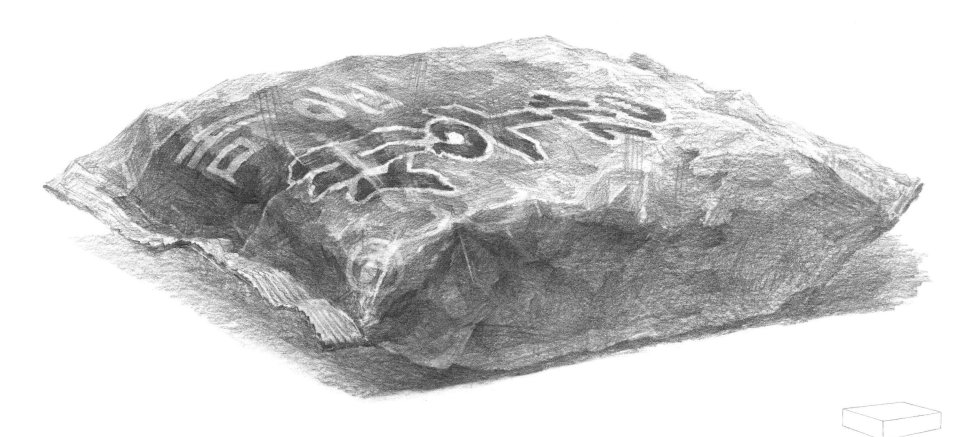

※ 직육면체라 생각하고 큰 덩어리
를 잡아 나가자. 비닐의 꺾어지
는 느낌이나 글씨에 집착하면 큰
형태가 틀릴 수 있으니 무시하고
큰 것부터 잡아 나가자.
질감 보다는 덩어리감을 표현
하는데 신경 써야한다.

1단계

✏️ 소묘 과정 설명

우선 과자봉지는 육면체에서 곡선화된 것이라고 생각하고 큰덩어리를 잡는다. 질감보다는 양감을 우선시해야 하며, 상표와 주름의 광택표현은 육면체형의 양감을 충분히 잡고나서 정리한다. 빛의 방향 반대로 희미한 역광이 있으므로 이에 주의하여 명암을 나타내 준다.

2단계

3단계

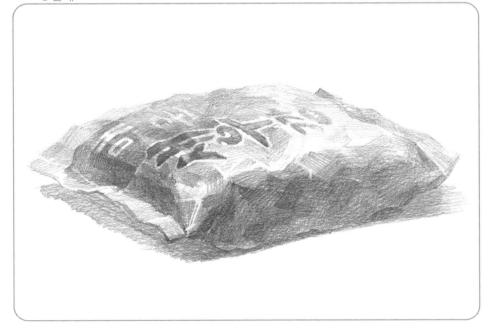

개체표현(음료수캔)

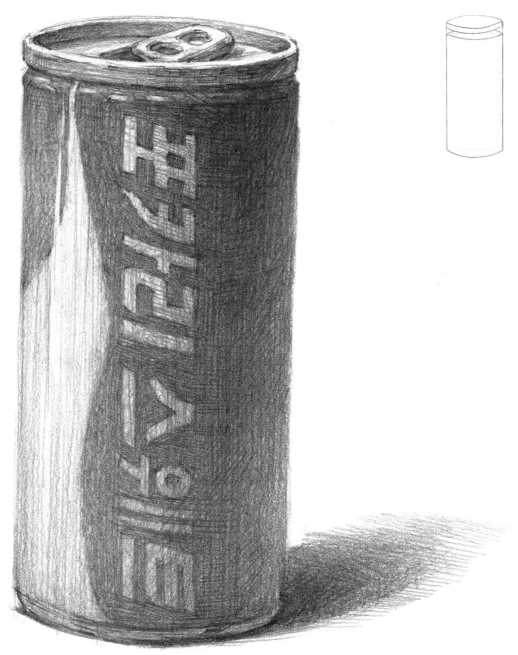

※ 캔은 완전한 원기둥이다.
 상표 때문에 덩어리를 망칠 수 있으니
 처음엔 상표를 무시하고 그려나가자.

※ 1단계 에서 큰 원기둥을 먼저 잡은 후
 2단계 에서는 덩어리감에 주의하며
 그려 나간다.

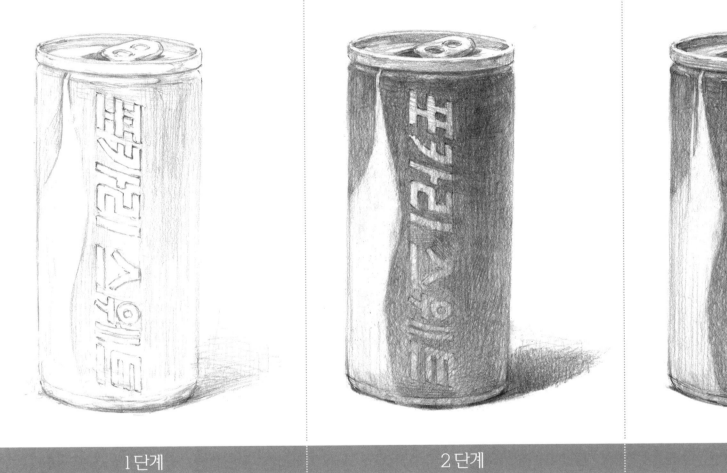

| 1단계 | 2단계 | 3단계 |

✏️ 소요 과정 설명

몸체에서 보이는 전형적인 원기둥의 형태와 위쪽 반지형 원기둥을 일체감 있게 그려 보자. 외곽의 상표 부분에만 너무 신경 쓰다보면 동떨어질 수 있으므로 처음 완벽한 원기둥의 형태부터 크게 잡아주며 래터링 부분은 원기둥의 시점에 맞는 곡선의 틀로 위치만 잡아준다. 마지막으로 캔의 질감 표현에 유의하며 주둥이의 예리한 묘사에도 신경 쓴다.

개체표현(맥주병)

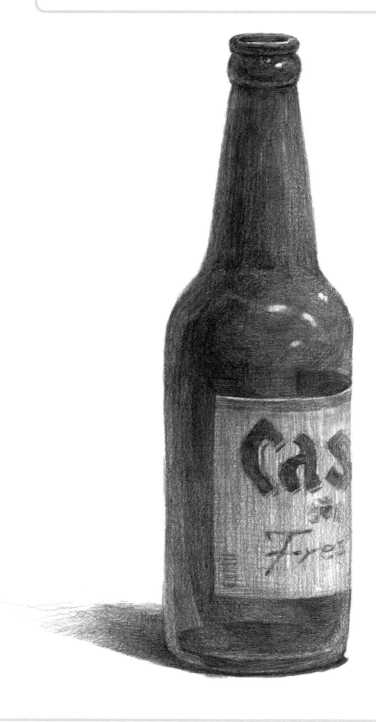

대칭이 중요하다

※ 원기둥의 조합이라 생각하고 병의
 질감 표현을 잘 생각하며 좌우대칭
 에 유의하며 그리자.

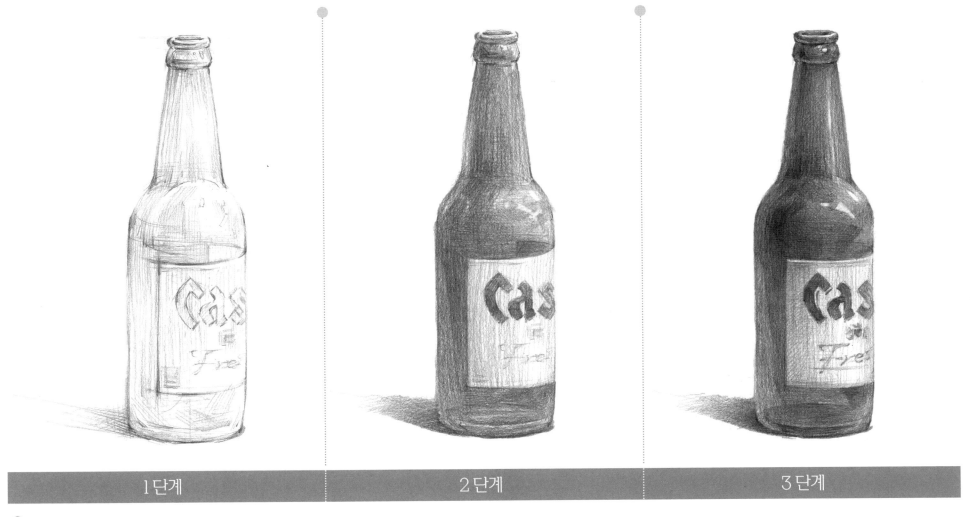

| 1단계 | 2단계 | 3단계 |

✏️ 소묘 과정 설명

뒤에 나오는 콜라병보다 쉬운 형태이니 침착하게 병의 형태를 기하도형으로 구분해 생각해 보자. 병의 주둥이에서 퍼지며 내려오는 부분은 원뿔과 동일하며 중간부분의 곡선으로 연결된 몸체는 원기둥의 형태를 가지고 있다. 외형을 스케치할 때에 중앙선을 약하게 스케치하여 좌우대칭을 이루도록 하며 병을 구분하였을 때 상하로 나누어진 비율을 정확히 측정하여 스케치하도록 한다. 상표부분은 원기둥의 시점에서 크게 외각을 잡아주며 병이 돌아가는 느낌이 살도록 하고, 병의 광택과 투명함을 잘 관찰하여 전체적인 명암이 흐트러지지 않도록 유의하며 톤을 조절해 준다.

개체표현(콜라병)

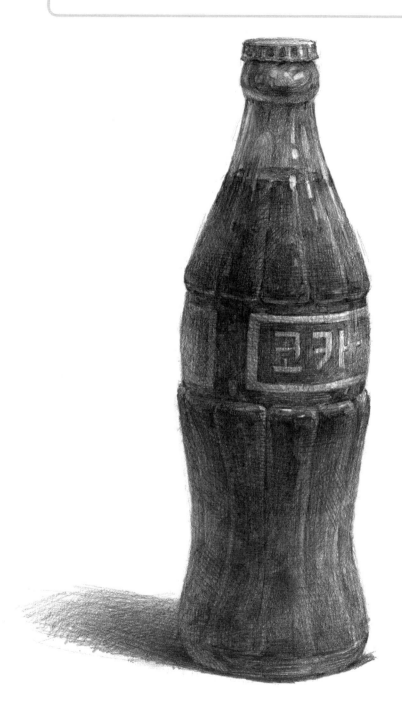

※ 원기둥의 조합이라 생각하고 좌우 대칭
 이 틀리지 않도록 주의한다.
 콜라병은 고유의 형태가 너무 강하다.
 이 점에 유의해서 형태에 신경을 많이
 써주자.

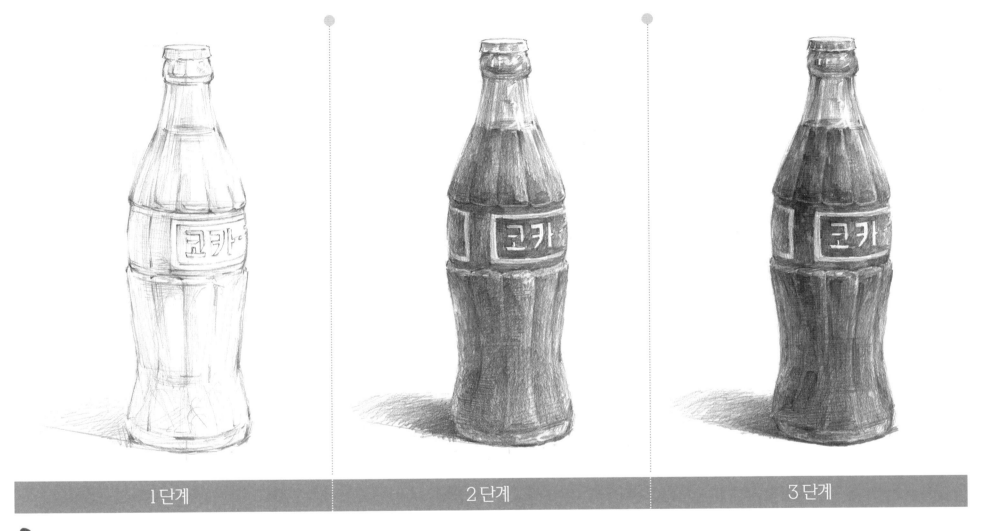

1단계	2단계	3단계

✏️ 소묘 과정 설명

병종류를 스케치하면서 본격적으로 비례에 대한 연구가 시작된다. 좀더 쉽게 접근하기 위해서 전체적인 가로와 세로의 비례를 우선 설정하며 확연하게 형태가 변화되는 부분별로 구분지어 주고 위에서부터 그려나가는 것이 좋다. 병의 몸체에 원기둥의 특성으로 인한 굴곡이 보이는 면적을 세밀히 관찰 하며, 병 속의 담겨있는 음료수와 비어있는 부분과의 톤차이까지 잡아준다. 마지막으로 유리의 느낌과 병의 양감이 충분히 들도록 톤분배에 신경 써준다.

개체표현(환타 페트병)

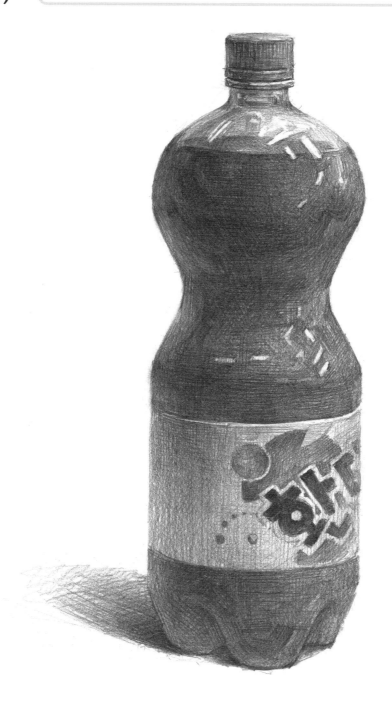

※ 큰 원기둥에서 변형이 이루어 진 것이라
 생각하면 곡선에 너무 부담을 안가져도 된다.
 좌우 대칭만 잘 맞추면 쉽게 그릴 수 있을 것이다.

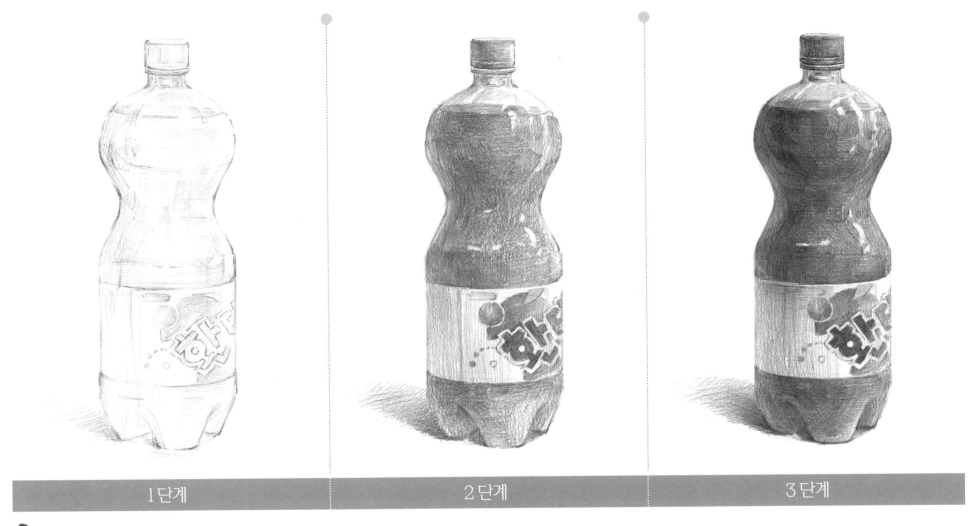

| 1단계 | 2단계 | 3단계 |

🖊 소묘 과정 설명

크게 원기둥의 형태를 잡아주고 스케치에 임한다. 역시 좌우대칭이 흐트러지지 않도록 스케치하고 페트병 중앙의 뚜렷한 굴곡에 의한 명암의 유동에 유의하여 양감과 명암을 구축한다. 뚜껑의 주름과 반사광에 의한 부분까지 세밀히 묘사하며 마무리한다.

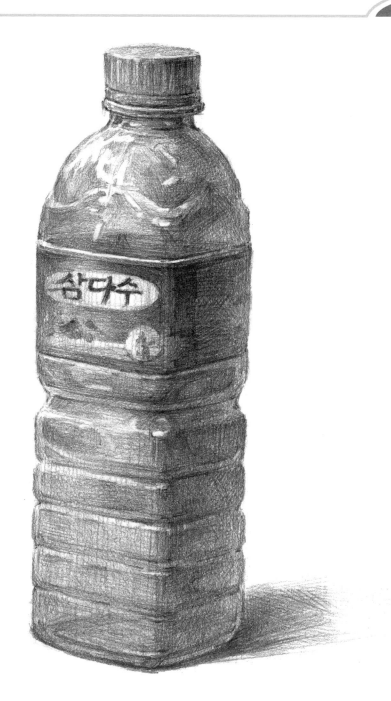

※ 빛의 관계에 신경을 써야한다. 투명한 물체는 표면
적인 것에만 너무 신경을 쓰면 덩어리가 깨질 위험
이 크니 이점에 유의하여 투명한 질감이 잘 살아
나도록 그려 나가자.

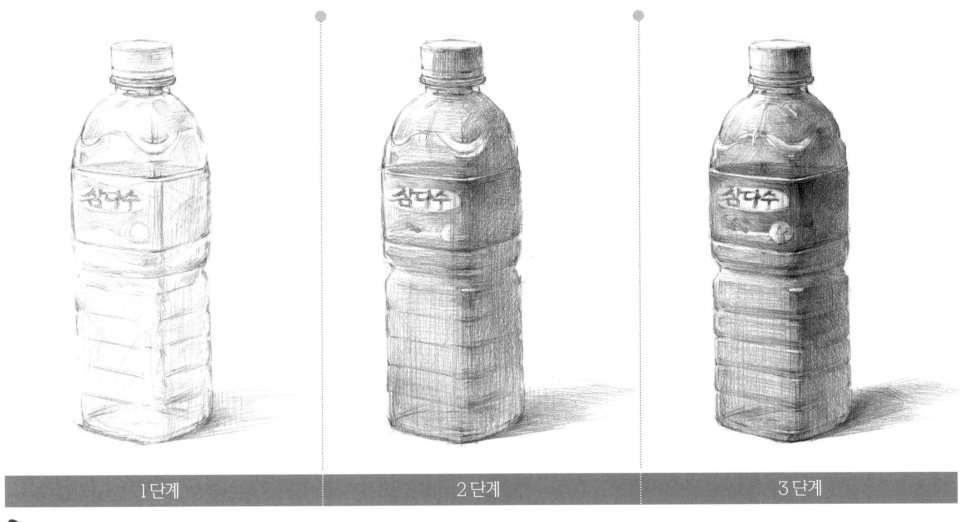

| 1단계 | 2단계 | 3단계 |

✏️ 소묘 과정 설명

육면체의 형태로 투시된 뒷부분의 모서리까지 스케치해 두면 투명하게 보이는 부분을 묘사하기가 쉽다. 그러나, 처음부터 너무 이곳에만 신경 쓰게 되면 전체적인 균형감이 깨질 수 있으므로 투시된 부분을 단지 위치만 잡아둔다. 마지막으로 주름의 느낌과 상표부분을 표현하며 마무리한다.

개체표현(항아리)

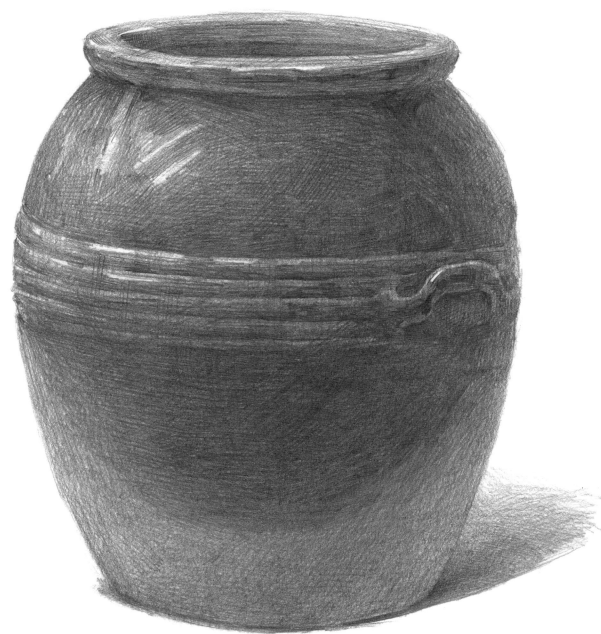

※ 원기둥에 살을 붙였다고 생각하자!
 이런 간단한 모양일수록 절대 좌우
대칭이 틀리면 안된다. 항아리의 검은색 톤과
 매끈한 질감에 유의하며 그리자.

※ 2단계에서는 반사광 부분인 아랫부분도
 신경 쓰며 그리자.

1단계

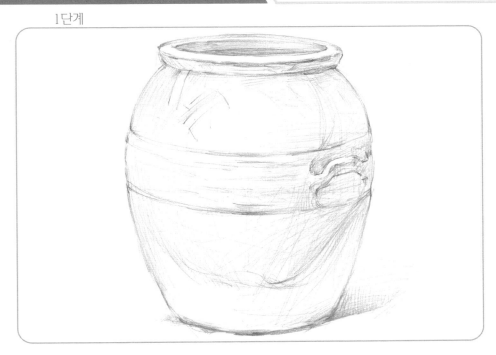

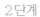 소묘 과정 설명

항아리는 중간부분의 구형태와 위, 아래 부분의 원기둥 형태의 조합물이다. 이 때문에 볼록한 볼륨감도 중요하지만 윗면과 아랫면의 시점관리와 정확한 좌우대칭에 우선적으로 집중해야 한다. 스케치가 어느 정도 잡히면 양감을 나타내는 명암처리에 들어가자. 색감이 진한 사물이므로 색감을 충분히 나타내주며 거울과 같이 반사광이 강한 물체이므로 바닥이 항아리에 비추어진 모습과 부분적인 하이라이트를 표현해 준다.

2단계

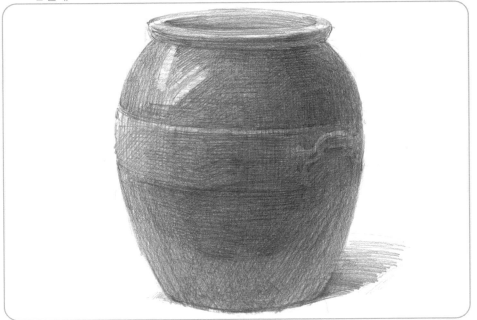

3단계

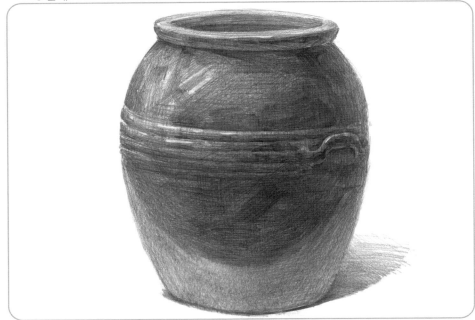

개체표현(렌턴)

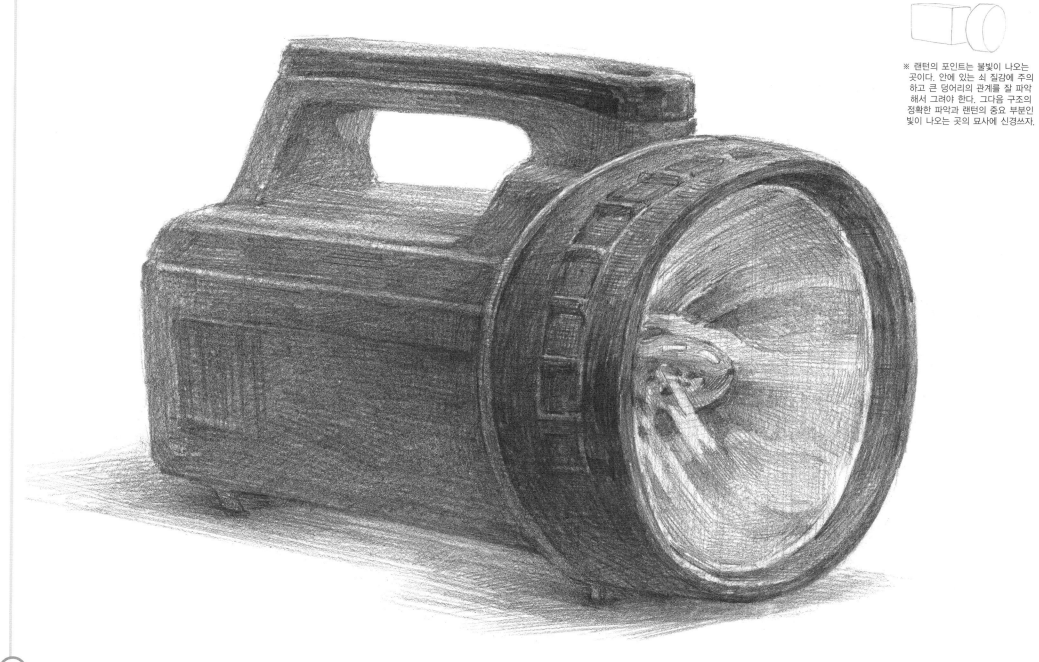

※ 랜턴의 포인트는 불빛이 나오는
곳이다. 안에 있는 쇠 질감에 주의
하고 큰 덩어리의 관계를 잘 파악
해서 그려야 한다. 그다음 구조의
정확한 파악과 랜턴의 중요 부분인
빛이 나오는 곳의 묘사에 신경쓰자.

1단계

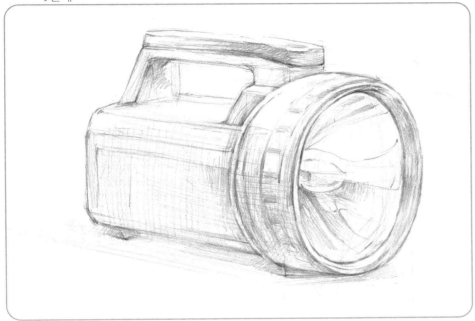

✏️ 소묘 과정 설명

랜턴은 원기둥과 육면체의 겹합으로 서로 시점이 틀리지 않도록 유의하며 플라스틱 몸체와 불빛이 나오는 부분의 반사느낌, 색감차를 잘 살려준다. 윗면에 있는 손잡이는 랜턴의 정중앙에 위치하므로 이 역시 시점에 주의 하며 손잡이에 의해 생기는 그림자까지 자세히 관찰하여 옮긴다. 머리부분의 빗살무늬와 전구를 세밀하게 표현하고 마무리한다.

2단계

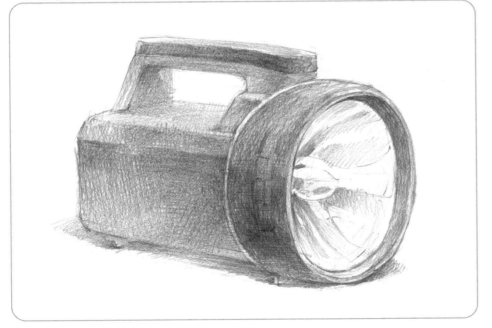

3단계

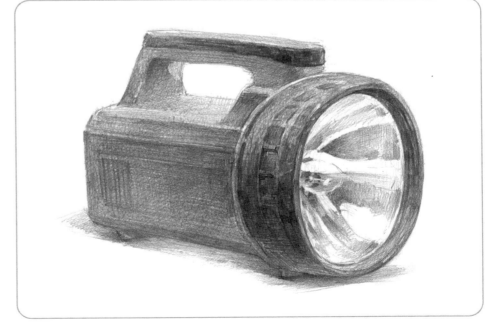

개체표현(주전자 1)

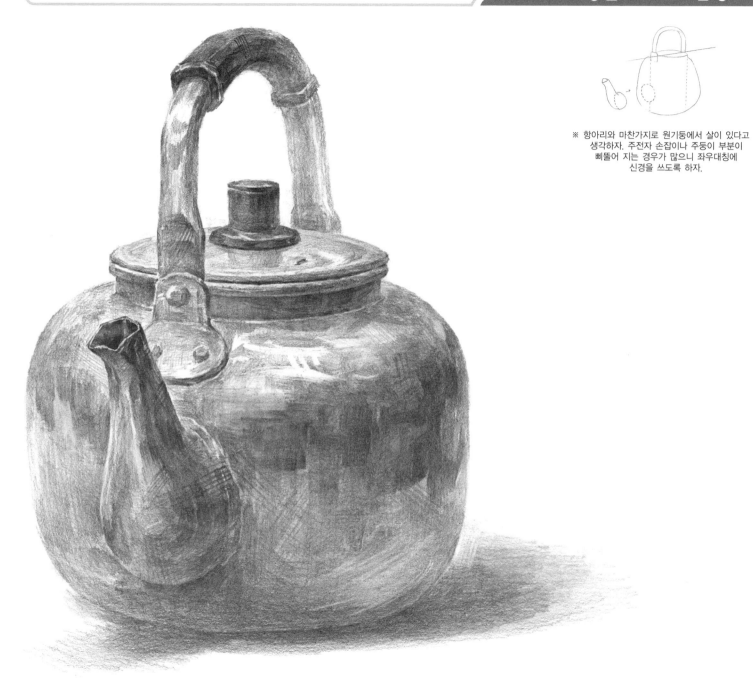

※ 항아리와 마찬가지로 원기둥에서 살이 있다고
생각하자. 주전자 손잡이나 주둥이 부분이
삐뚤어 지는 경우가 많으니 좌우대칭에
신경을 쓰도록 하자.

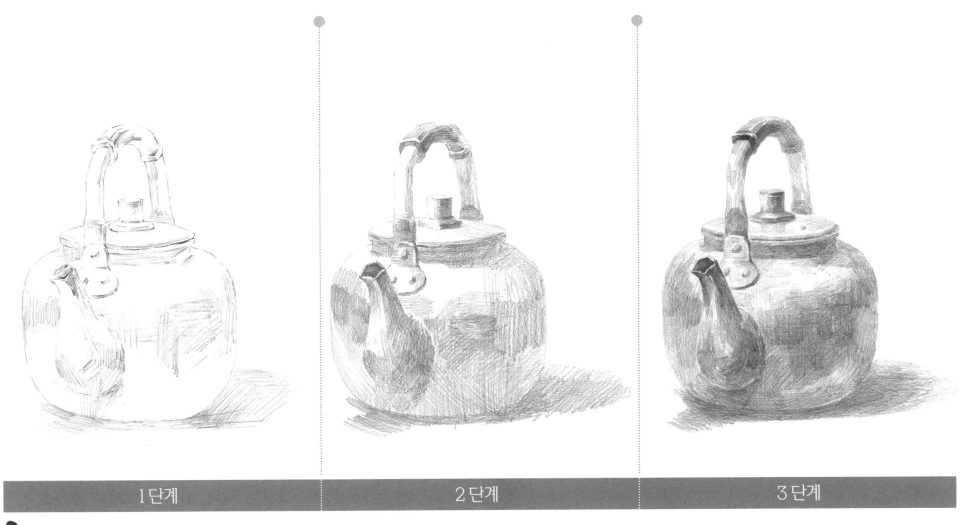

| 1단계 | 2단계 | 3단계 |

✏️ 소묘 과정 설명

주전자는 약간 둥그런 부분이 구의 원리에 해당하는 부분도 있으나 그 부분을 각으로 생각하면 이도 역시 원기둥의 조합임을 알 수 있다. 주둥이와 손잡이 부분은 일단 제외시켜보자. 남는 부분들을 철저하게 대칭이 이루도록 스케치하고 그 위에 손잡이와 주둥이를 그린다. 이때 주둥이와 손잡이가 연결되는 부분, 뚜껑 손잡이의 배치를 시점에 주의하여 일직선이 되도록 해야 한다. 반사되는 특징으로 주전자 몸체에 바닥이 비치는 모습과 하이라이트를 잘 관찰하여 표현한다.

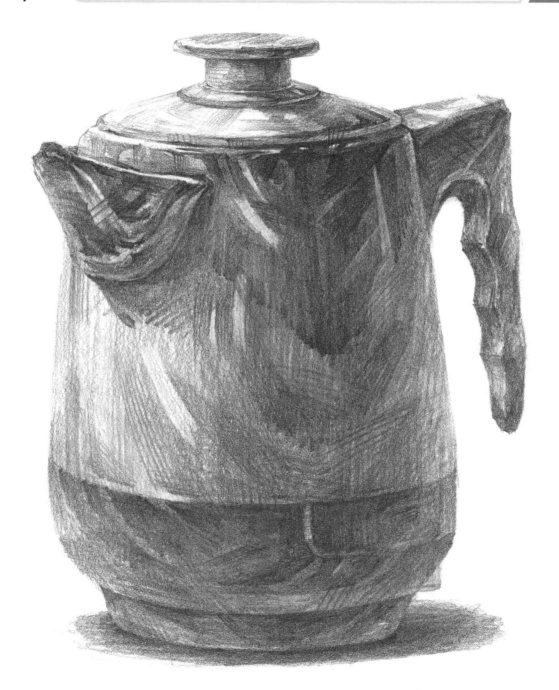

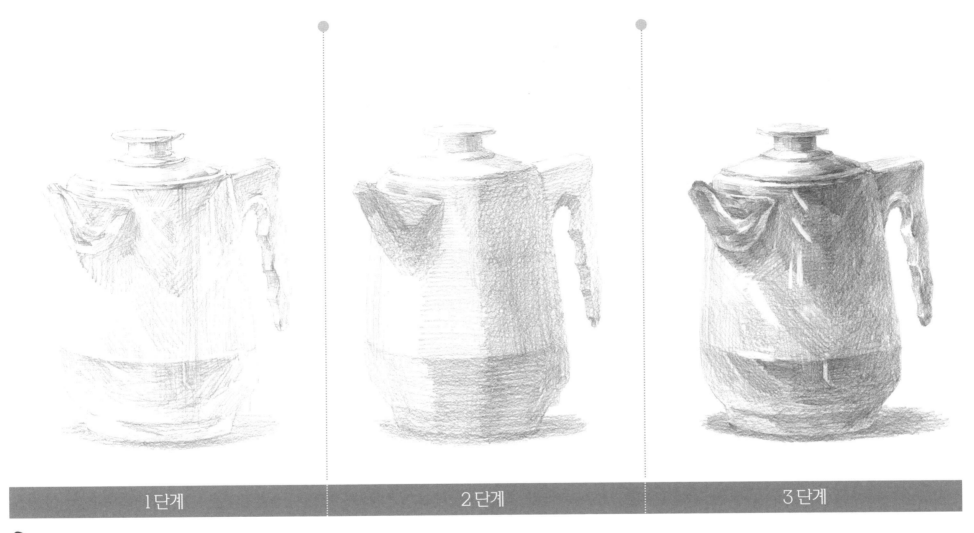

| 1단계 | 2단계 | 3단계 |

✏️ 소묘 과정 설명

주전자의 외형을 크게 분해하여 스케치해본다. 주전자의 손잡이 부분과 바닥은 검정색 플라스틱이므로 몸체의 은빛 스테인리스와 색감차를 잘 나타내주며, 하이라이트를 잘 캐치하여 표현해 준다. 이 역시 앞장의 주전자와 동일하게 주둥이와 몸체 손잡이, 뚜껑 손잡이가 시점이 같도록 유의한다.

개체표현(분무기)

※ 분무기 머리 부분묘사에 심혈을 기울이자.
 구조를 잘 파악해야 형태가 안 틀리니 좌우대칭에
 유의하고 모든 것이 기하도형이 맞물려 있다고
 생각하면 쉽게 접근 할 수 있을 것이다.

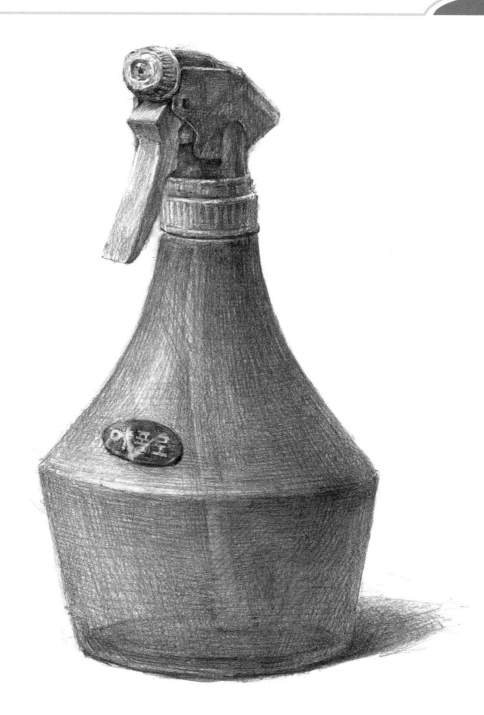

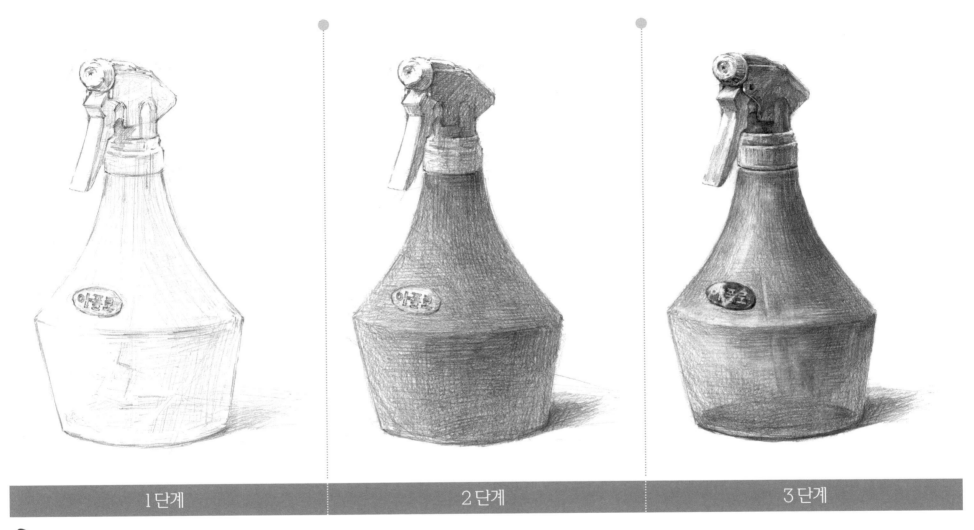

1단계

2단계

3단계

✏ 소묘 과정 설명

분무기의 몸체는 전체적으로 병과 별로 다를것이 없다. 단지 머리부분에서 복잡하다고 생각할 수 있지만 육면체로 분화시켜 크게 외형을 생각한다. 몸체에서 각도가 크게 꺾이어 명암차가 극명하게 변화되는 부분과 복잡한 머리부분의 명암분포에 주의하여 톤을 올린다. 투명하게 투시되어 보이는 빨대와 상표 부분을 세밀히 묘사하며 마무리 한다.

개체표현(탬버린)

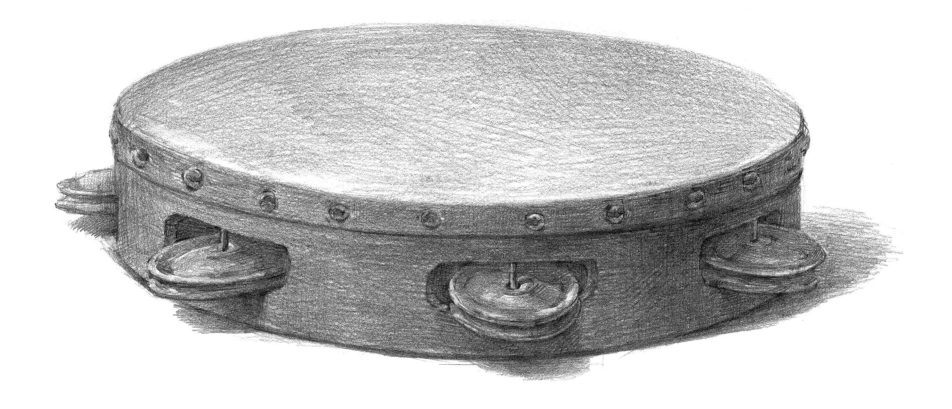

※ 납작한 원기둥이라 생각하고 그리자. 형태를
 잘 관찰해서 형태가 어긋나지 않도록 주의하자.

1단계

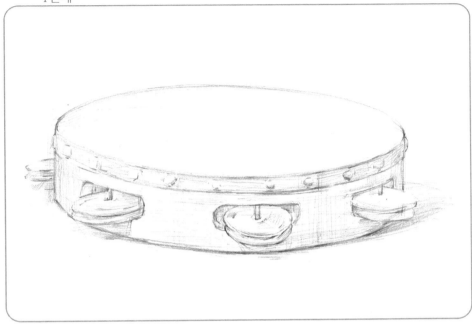

소요 과정 설명

납작한 원기둥형태의 기본틀로 외형을 구축해 나간다. 주의할 점은 원기둥의 시점으로 옆면에 박혀 있는 리벳의 간격을 배열한다. 옆면 철제부분의 배치가 어렵다면 보이지 않는 부분까지 위치를 잡아놓자. 막연히 그 위치를 정하는 것보다 훨씬 정확하고 수월할 것이다. 몸체는 완벽한 원기둥이므로 이에 입각하여 명암을 처리한다.

2단계

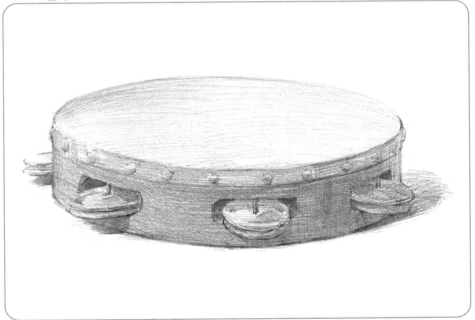

3단계

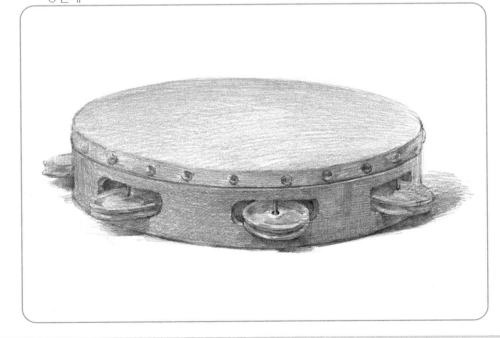

개체표현(북어)

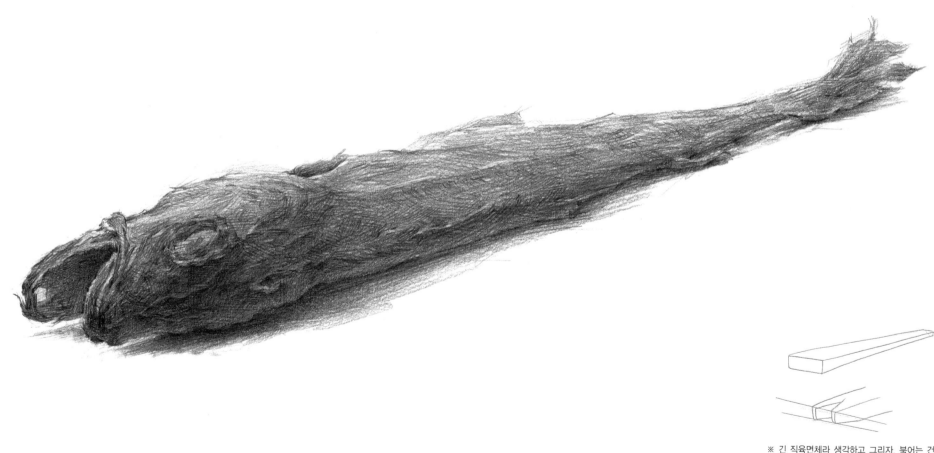

※ 긴 직육면체라 생각하고 그리자. 북어는 건어
이다. 말라있는 면 표현에 주의 하며 입 부분
형태가 어긋나지 않도록 주의하자.
3단계로 넘어가면 안쪽은 진하고 뒤로 갈 수록
흐려지도록 그린다.

1단계

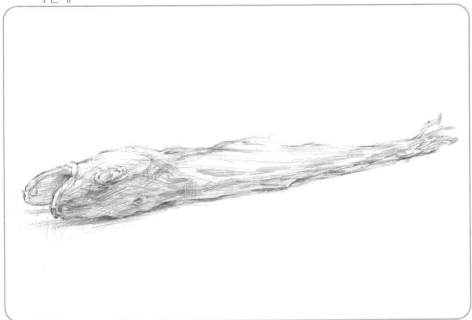

소요 과정 설명

변화된 긴 육면체라 생각하고 그리자. 북어는 건어이므로 말라있는 면 표현에 주의하며 입부분의 형태가 어긋나지 않도록 주의한다. 전체적으로 명암을 구축하고 연필선을 짧게 그려주어 북어의 질감을 살려 주자.

2단계

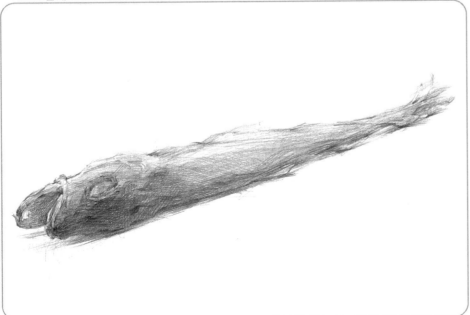

3단계

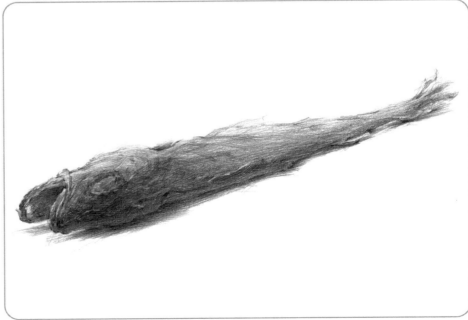

개체표현(무)

※ 무는 자연물이기 때문에 같은 무라고 해도 하나하나
　형태가 틀리다. 자로 잰듯한 형태 보다는 정확한 관찰을
　통한 자연스러움이 더욱 필요하다.

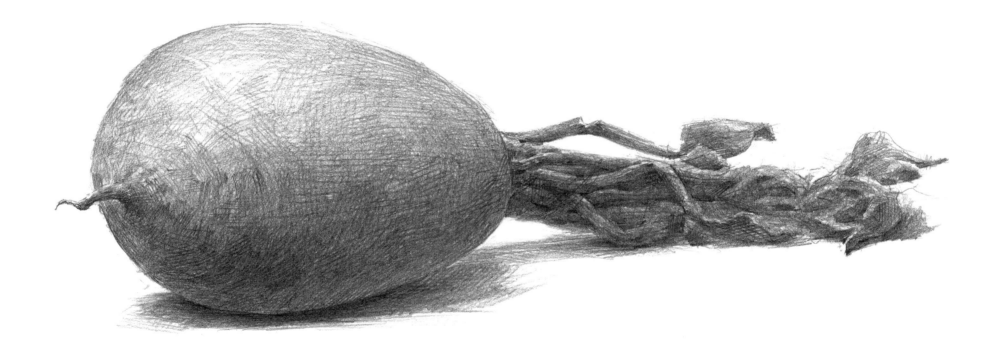

1단계

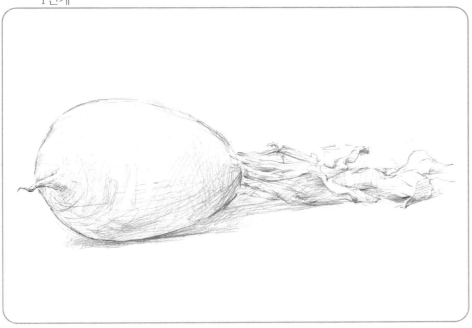

소묘 과정 설명

무는 자연물이기 때문에 개체마다 형태가 다르지만 기본적인 구 모양의 틀로 무를 먼저 스케치하고 줄기부분도 크게 묶어 외형을 잡아 놓으면 완성이 그만큼 수월해 진다. 그다음 크게 보이는 명암을 처리하며, 중간 중간의 굴곡을 표현해 준다. 불규칙한 줄기와 잎사귀부분에 너무 집중하면 전체적인 분위기가 흐트러지므로 이에 주의하며 마무리한다.

2단계

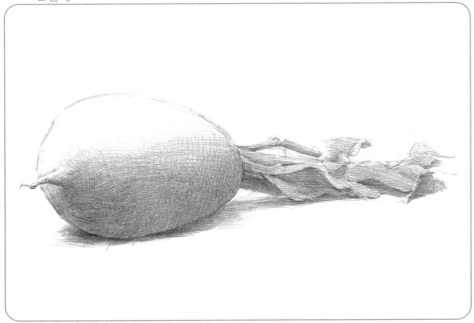

3단계

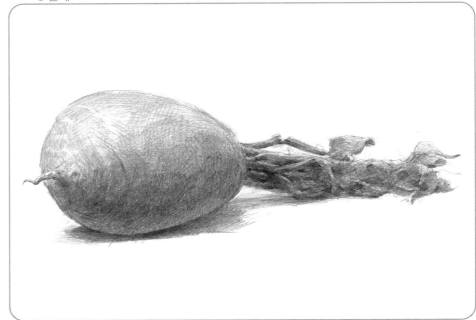

개체표현(배추)

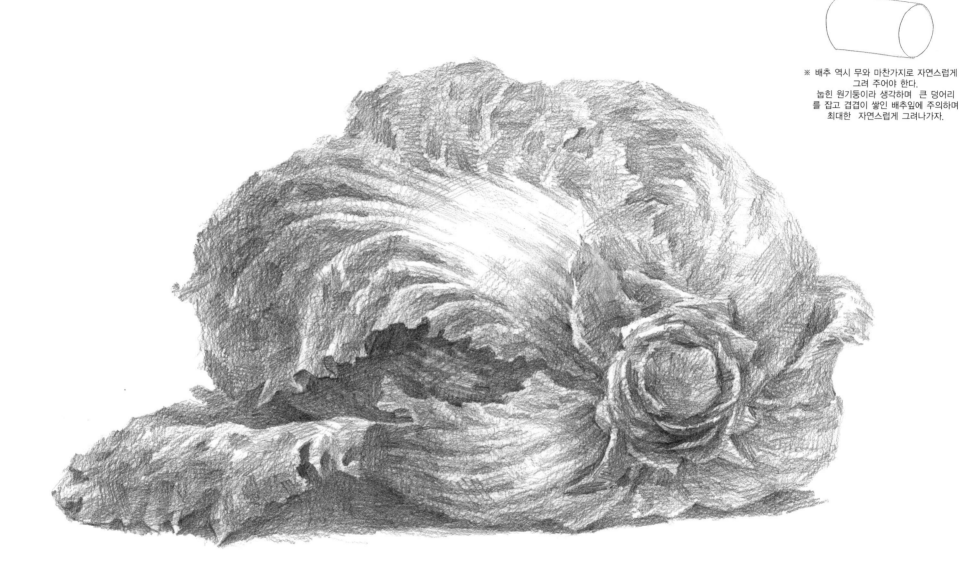

※ 배추 역시 무와 마찬가지로 자연스럽게
그려 주어야 한다.
눕힌 원기둥이라 생각하며 큰 덩어리
를 잡고 겹겹이 쌓인 배추잎에 주의하며
최대한 자연스럽게 그려나가자.

1단계

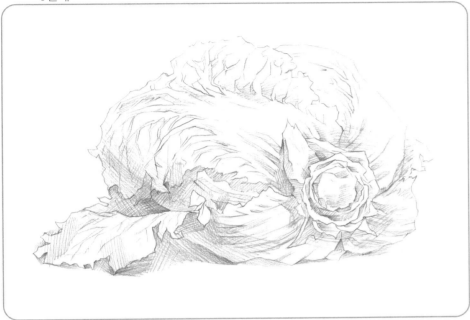

소요 과정 설명

흐트러진 잎사귀와 얼기설기 얽혀 있는 줄기 모양으로 표현이 난해하겠지만 미리 원기둥이 누워있는 모양으로 큰 틀을 그려 놓고 잎사귀 한장 한장의 외형을 잡아 놓는다. 줄기는 뿌리 부분으로부터 밖으로 뻗어 나가는 규칙성을 잘 읽어 세밀하게 표현해 준다.

2단계

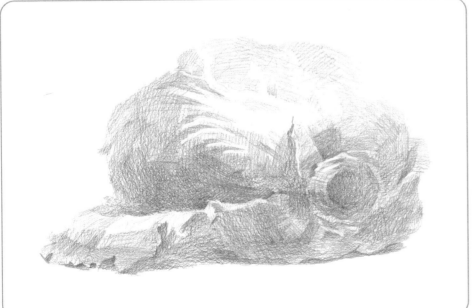

3단계

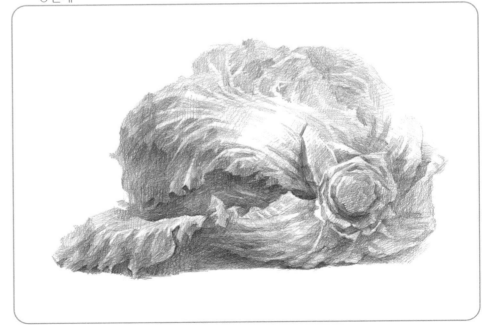

개체표현(국화)

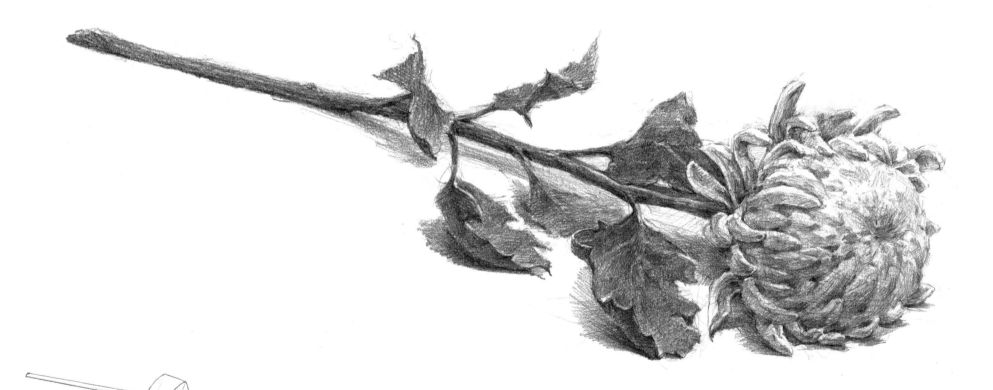

※ 꽃잎을 하나하나씩 보면 너무 어렵다.
먼저 원기둥이 눕혀져 있다고 생각하고 큰
모양을 잡고 꽃잎을 하나하나 묘사해 보자.
어렵지만 국화의 꽃잎을 다 그리고나면
어느정도 자신감이 생길 것이다.

1단계

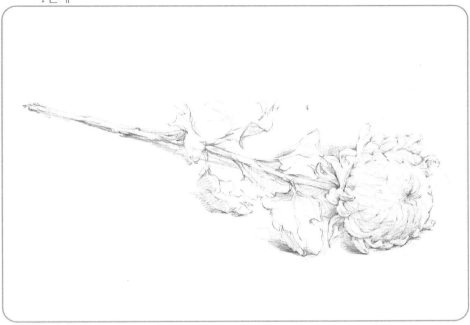

✏️ 소 묘 과 정 설 명

처음부터 꽃잎 하나하나의 표현에만 집중하다 보면 꽃망울 전체가 틀어지거나 입체감을 잃을 수 있다. 원기둥이나 구 모양의 틀 안에서 꽃잎의 일정한 방향에 입각하여 꽃망울을 그려주고, 옆으로 삐져나온 꽃잎도 표현한다.

2단계

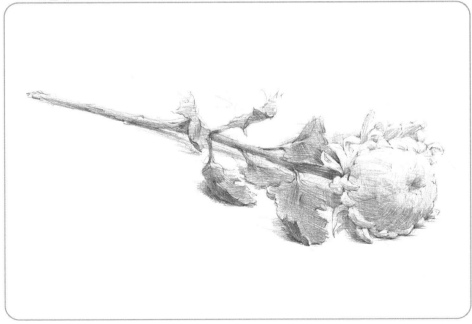

3단계

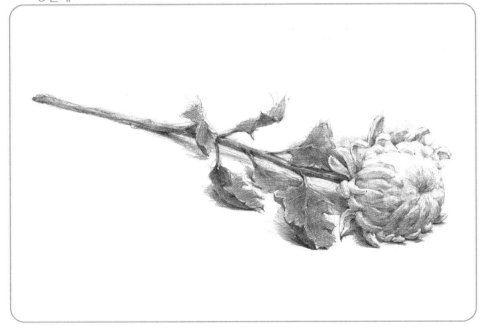

개체표현(모자)

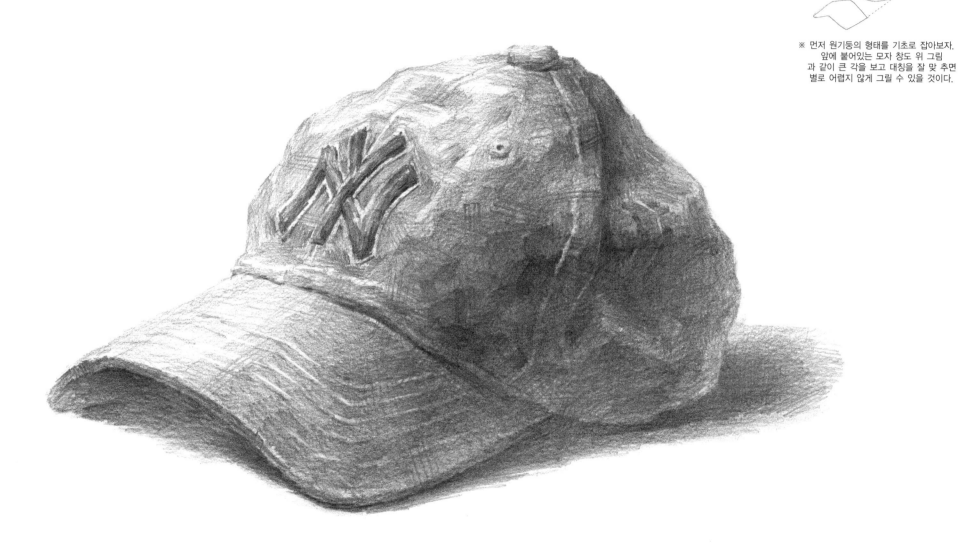

※ 먼저 원기둥의 형태를 기초로 잡아보자.
앞에 붙어있는 모자 창도 위 그림
과 같이 큰 각을 보고 대칭을 잘 맞 추면
별로 어렵지 않게 그릴 수 있을 것이다.

1단계

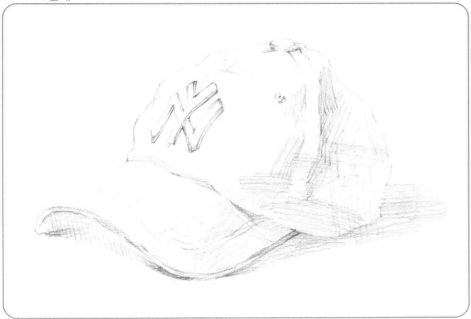

소묘 과정 설명

빳빳한 느낌의 모자도 있지만 일부러 구김이 있는 모자를 표현해 보았다. 모자의 창과 머리에 쓰는 부분으로 크게 나누고 가운데의 마크와 창의 제봉선 등은 전체적인 명암이 완성된 후에 표현하도록 한다. 모자의 정면이 어디로 향해 있는지 잘 관찰하여 모자의 창, 마크, 꼭지를 일직선상에 두어야 입체감을 살릴 수 있다.

2단계

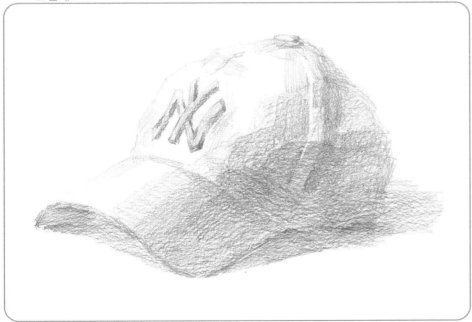

3단계

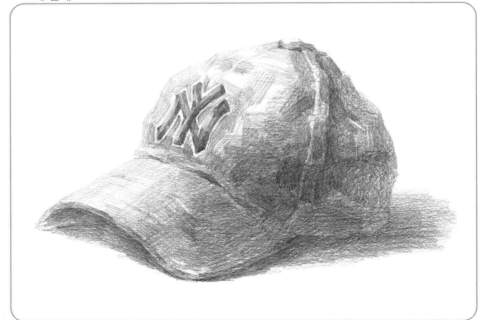

개체표현(군화)

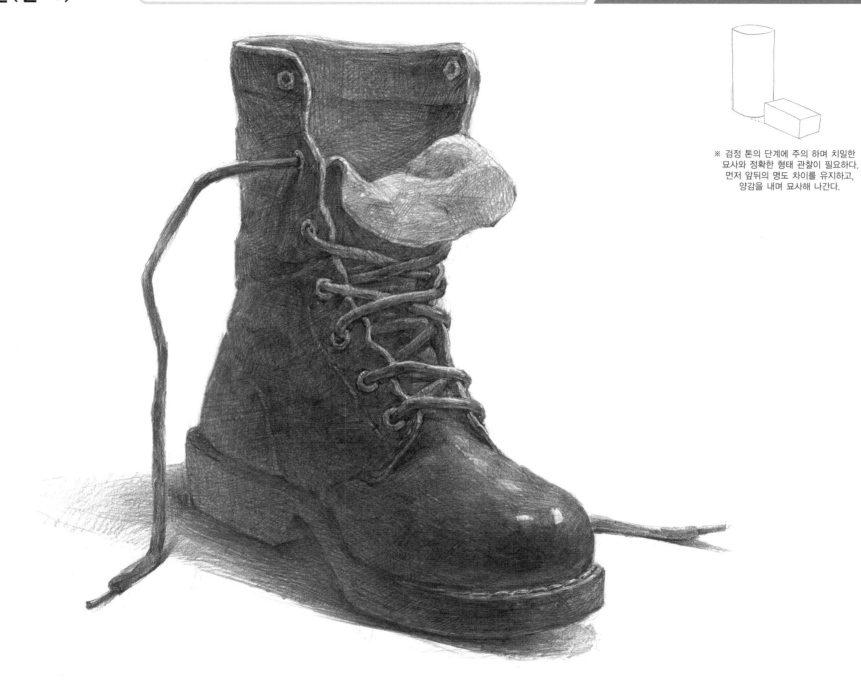

※ 검정 톤의 단계에 주의 하며 치밀한
묘사와 정확한 형태 관찰이 필요하다.
먼저 앞뒤의 명도 차이를 유지하고,
양감을 내며 묘사해 나간다.

1단계

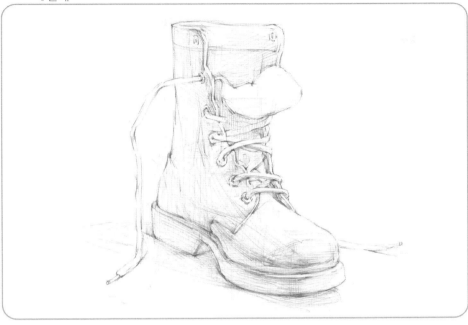

소묘 과정 설명

군화는 전체적으로 검정계통의 색상이므로 명암의 구분이 뚜렷하지 못하다. 하지만 분명 명암의 단계는 존재하므로 톤분배에 신경써서 그려준다. 군화의 안감은 바깥부분보다 밝은계통이므로 그 차이에 주의하고 하이라이트와 제봉부분을 표현하며 마무리 한다.

2단계

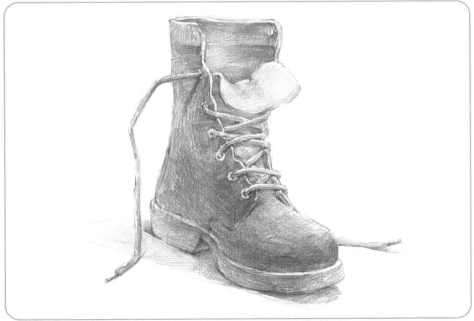

3단계

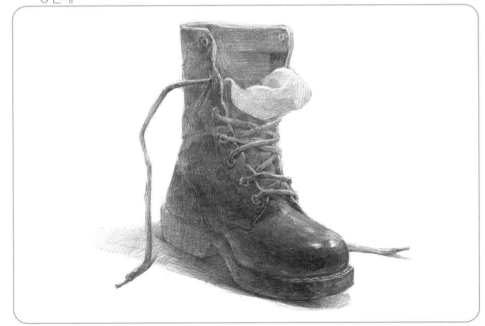

개체표현(고무장갑)

※ 고무장갑은 손가락의 길이에 주의해야 한다.
하나 하나의 손가락을 보지말고 큰 손의 형태를
먼저 보는 것이 중요하다.
또한 손가락의 형태가 틀리지 않도록 주의 한다.

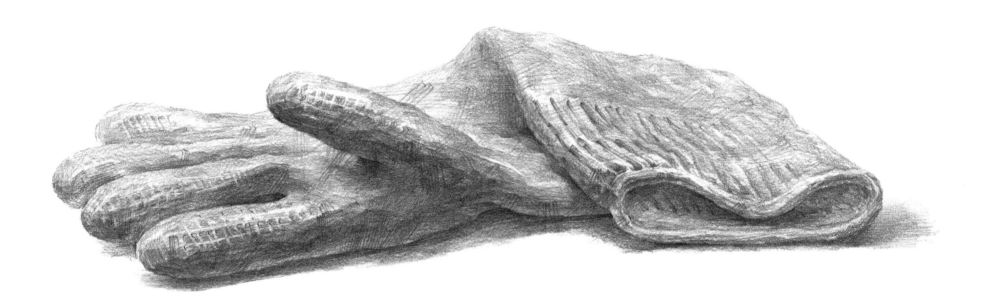

1단계

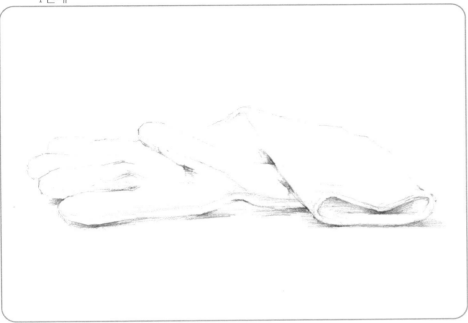

소묘 과정 설명

고무장갑의 손가락 부분은 각각 그 길이와 크기가 다르지만 하나의 형태로 묶어 볼 수 있어야 한다. 고무라는 재질이기에 탄력성이 있으므로 그 특성 표현에 주의하며 표현한다. 손가락 부분과 입구 부분의 주름을 세세히 그려주며 완성한다.

2단계

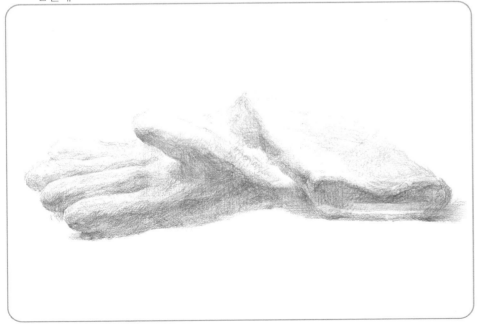

3단계

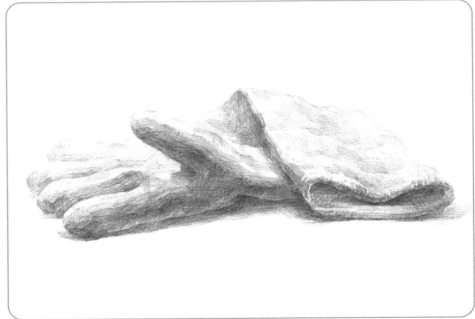

개체표현(곰인형)

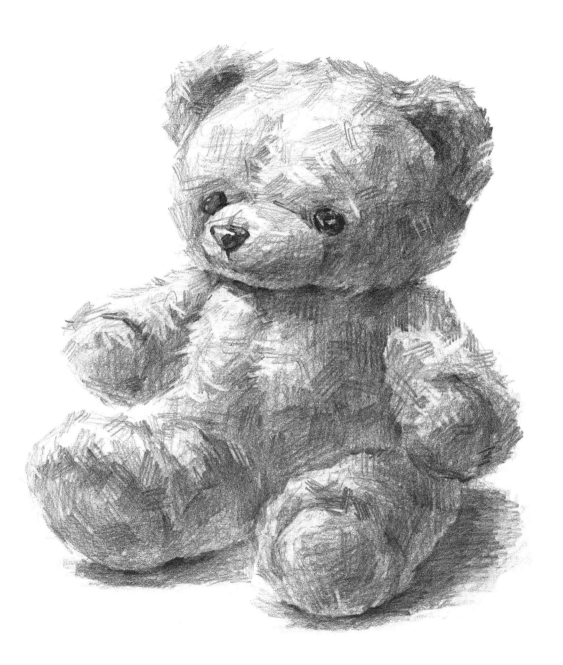

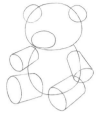

※ 1단계에서 위의 그림과 같이 큰 구조
를 잘 파악해서 형태를 잡아가며 그린다.

1단계

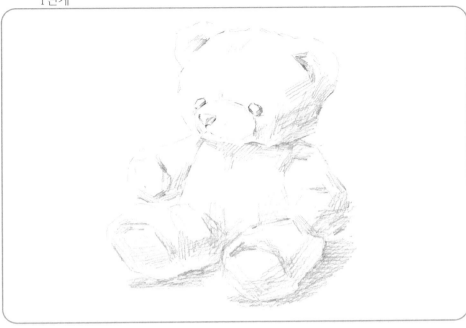

✏️ 소 묘 과 정 설 명

인형의 각 부위를 크게 나누어 보면 구와 원기둥의 기본 입체도형에서 파생되는 모양새를 가지고 있다. 머리와 몸의 비례, 팔과 다리의 비례를 주의 깊게 관찰하면서 침착하게 스케치를 해 보자. 털의 질감은 전체적인 윤곽과 명암이 완성되면 마무리 단계에서 표현하며 눈알과 코의 프라스틱 질감표현에도 신경쓴다.

2단계

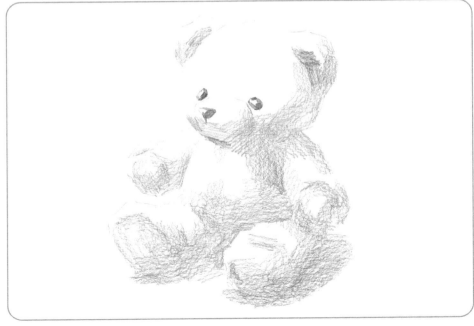

3단계

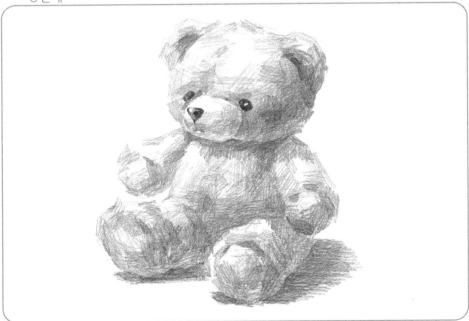

개체표현
(망치와 종이컵)

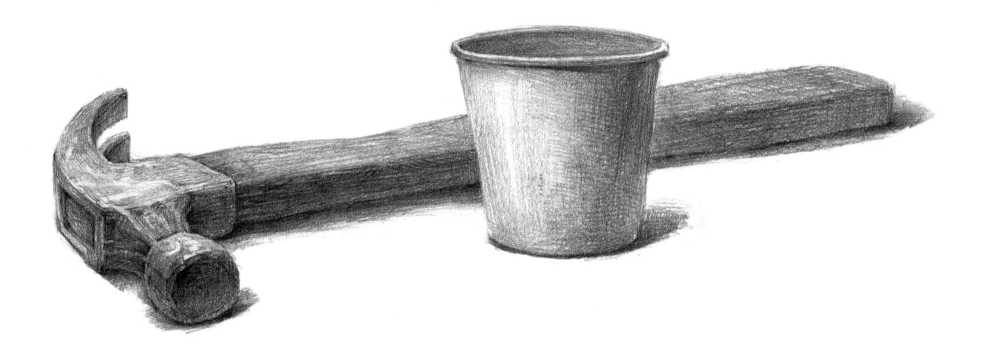

※ 망치의 형태와 질감에 주의하고, 망치는 육면체
 의 조합, 종이컵은 원기둥의 변형이라 생각하자.

1단계

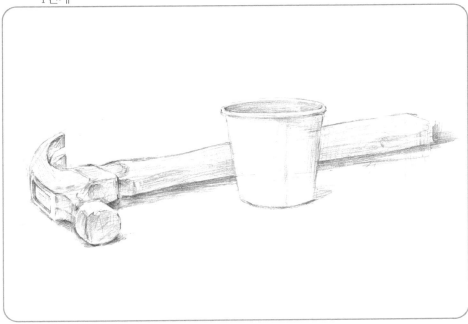

✏️ 소 묘 과 정 설 명

두 사물의 시점이 틀려지면 어느 한쪽이 떠 보이거나 가라 앉은 그림이 되어버리므로 이에 주의하여 위치를 잡자. 망치의 머리부분에서 휘어서 바깥으로 나가는 모양도 망치의 몸체와 완벽한 평행을 이루도록 큰 육면체의 틀에서 그린다. 망치와 종이컵의 그림자와 명암이 일치감이 느껴지도록 표현하여 완성한다.

2단계

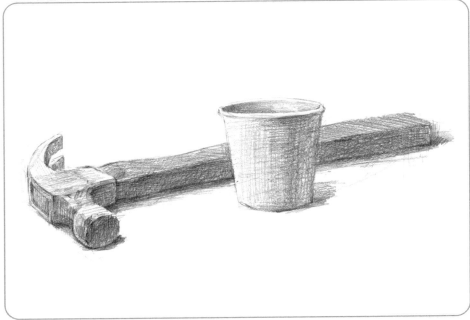

3단계

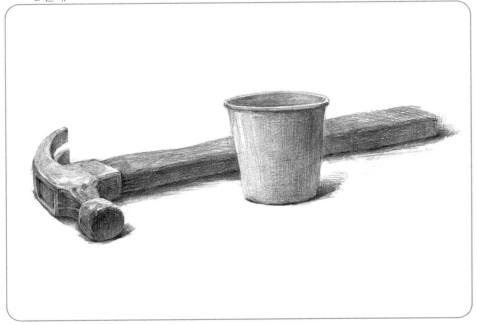

개체표현
(은박 접시와 공)

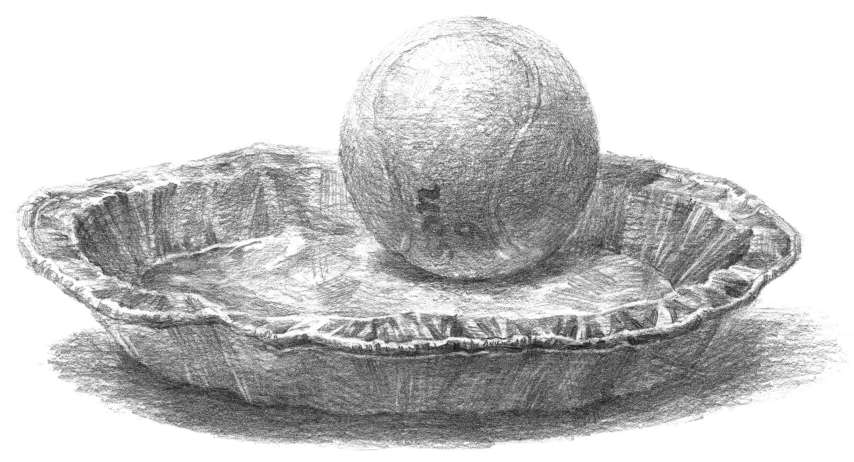

1단계

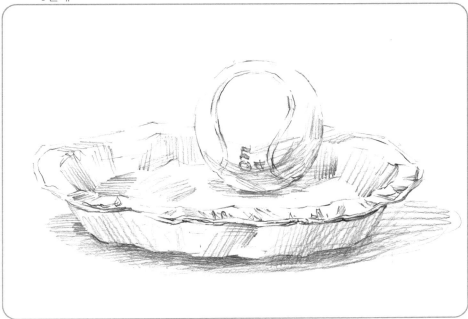

✏️ 소묘 과정 설명

먼저 은박접시를 투시하여 원기둥의 형태로 스케치 해 놓는다. 투시하지 않고 보이는대로 외형을 잡다보면 자칫 은박접시의 바닥과 테니스공이 허공에 떠 있게 된다. 전체적인 톤 안배가 끝나면 은박접시의 주름과 하이라이트, 테니스공의 질감을 표현하며 마무리한다.

2단계

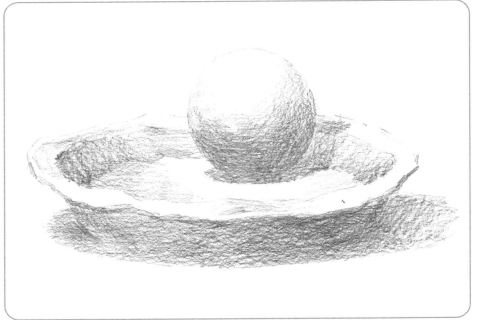

3단계

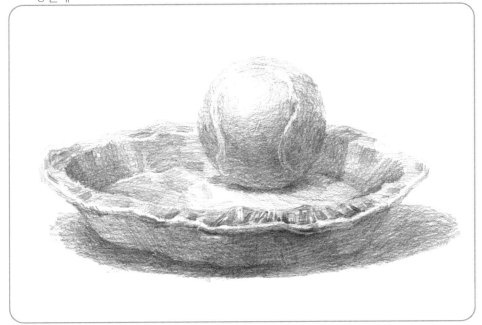

개체표현
(전구와 목장갑)

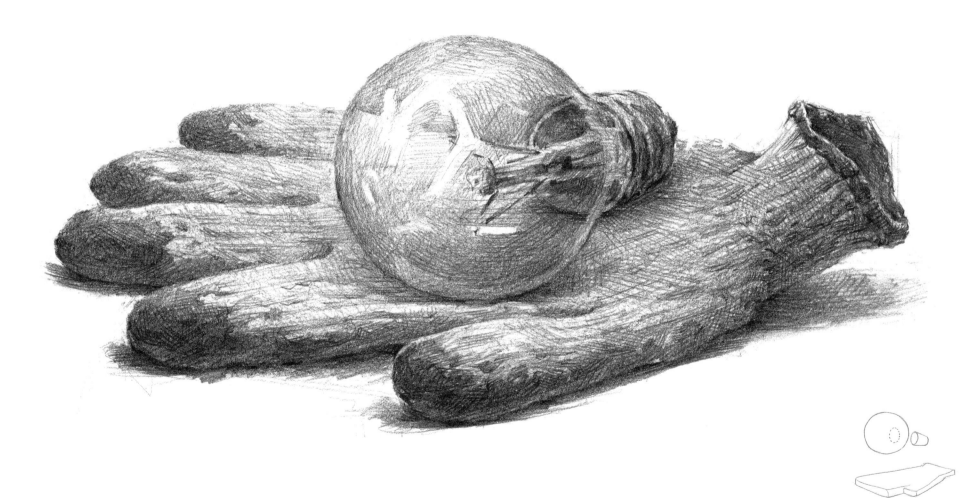

※ 전구와 목장갑은 서로 다른 질감의 물체이다. 물체의 질감 표현에 유의하며 시점이 틀리지 않도록 그리자. 또한, 덩어리감이 깨지지 않게 주의하는 것 역시 잊지말자.

1단계

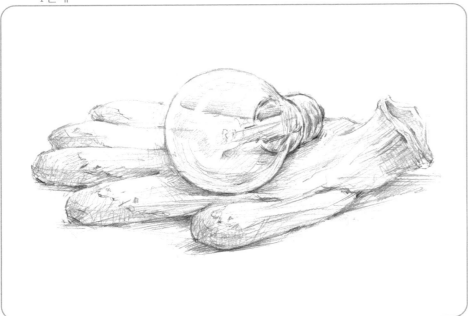

🖍 소묘 과정 설명

딱딱함과 부드러움, 투명함과 불투명함, 형태 등과 같은 전구와 목장갑의 차이를 생각해 본다. 전체적인 윤곽이 완성되면 명암을 입혀주며, 세밀한 구조까지 표현한다. 전구의 투명한 느낌을 주려면 투명된 목장갑의 형태가 어떻게 왜곡되어 보이는지 잘 관찰한다.

2단계

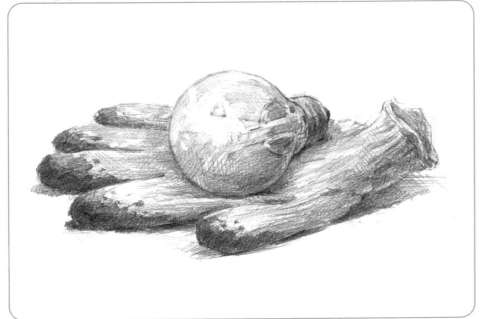

3단계

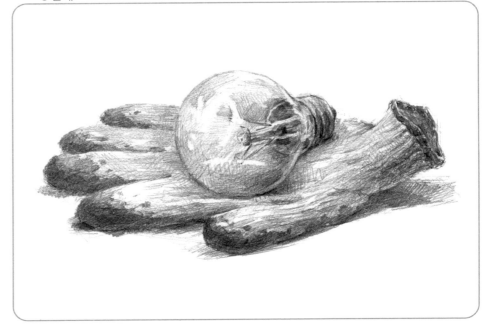

개체표현(벽돌과 파)

※ 파의 흰색에서 초록색으로 넘어가는 부분은
흑백톤의 단계를 잘 내주어야 한다. 벽돌과의
관계에서 어색해지거나 불안해지지 않게 주의하고,
시점 역시 틀리지 않도록 그려 나가자.

1단계

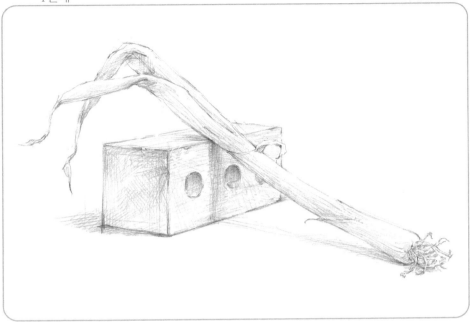

✏️ 소묘 과정 설명

두 물제가 겹쳐져 있을때는 서로 동떨어져 보이지 않도록 주의하여 표현해야 한다. 먼저 두 물체 사이의 정확한 위치를 잡아주고 명암과 그림자 표현으로 통일감을 만들어 낸다. 벽돌과 바닥에 드리워진 파의 그림자는 주변의 톤과 극명하게 대립되지 않도록 자연스럽게 그리며, 거리차에 의한 그림자의 강약을 조절하며 마무리한다.

2단계

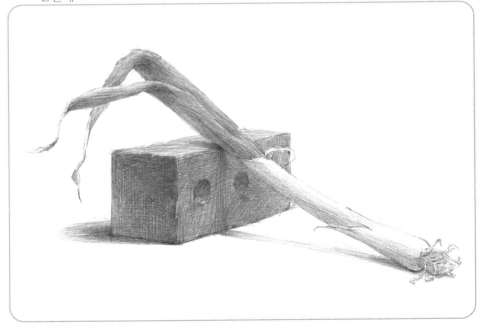

3단계

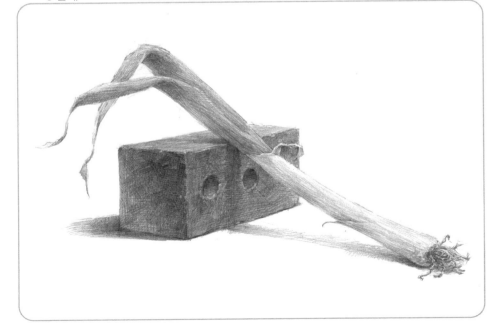

개체표현(벽돌과 장미)

※ 장미도 국화와 마찬 가지로 전체적인 원기둥의
 형체를 잡아준 후 꽃잎을 묘사해도 늦지않는다.

※ 벽돌 역시 육면체의 형체를 먼저 잡아준다.

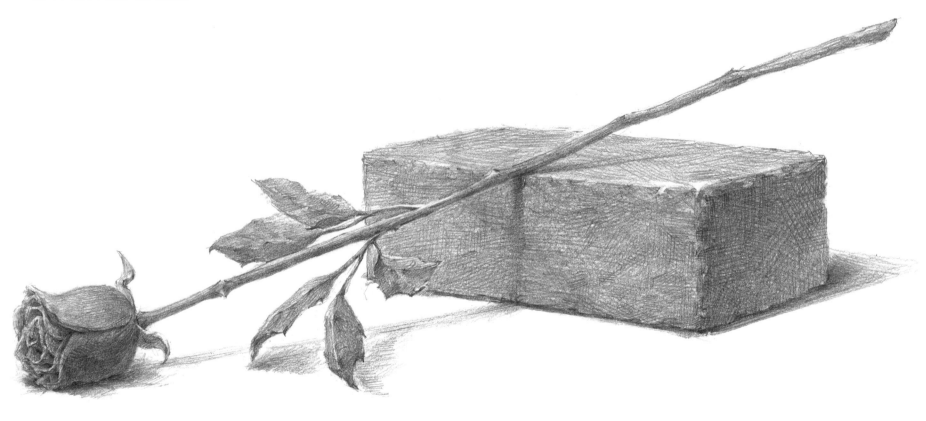

1단계

✏️ 소묘 과정 설명

공중에 떠 있는 물체의 느낌을 살리기 위해서는 그림자를 적절히 사용한
다. 물체가 빛을 받아 그림자가 생기는 부분까지 진행하는 거리가 길수
록 그림자는 약해지며, 짧을 수록 강해진다. 또한 벽돌 뒤로 생기는 그림
자의 진행방향과 통일되야만이 전체적인 균형을 맞출 수 있다.

2단계

3단계

개체표현
(목침과 운동화)

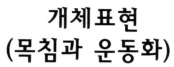

※ 벽돌위에 운동화가 기대어져 있다. 벽돌은 앞
 에서 배웠듯이 육면체가 길게 늘어졌다고
 생각 하면 된다. 그 위에 또 하나의 육면체가
 있다고 생각하고 큰 형태를 잡아나가면 쉽게 접근
 할 수있다.

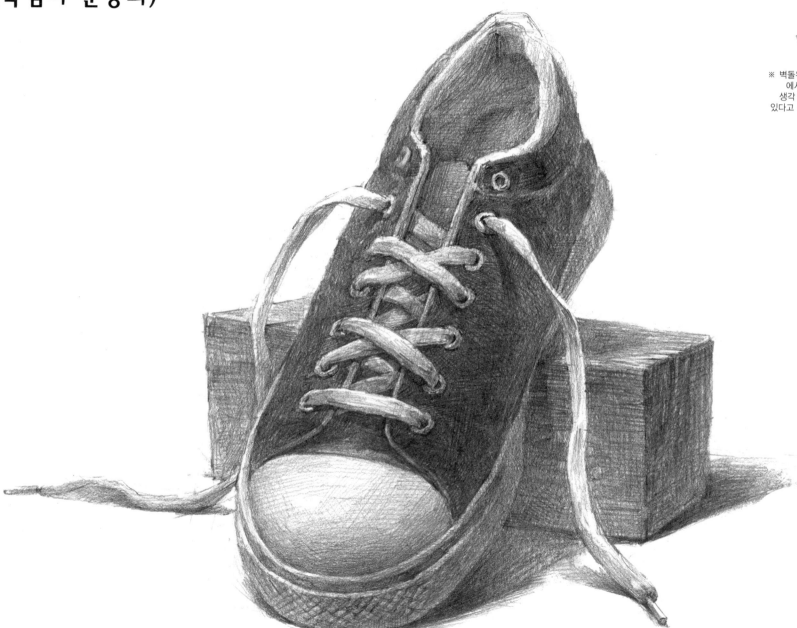

1단계

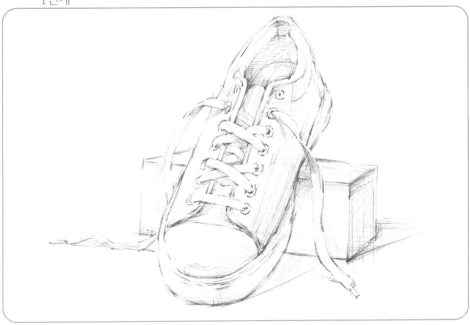

소묘 과정 설명

처음에는 부분의 세세한 모양과 질감은 무시하고 배치에 신경쓴다. 운동화도 전체적인 모양을 육면체로 보고 위치를 잡아 준다. 아무리 정교한 표현이 가능하더라도 두 물체간의 비례가 결여 된다면 하나의 그림이 될 수 없다. 전체적인 위치와 명암이 완성되면 신발끈의 꼬임이라든지 목침의 나무결 모양을 표현하며 마무리 한다.

2단계

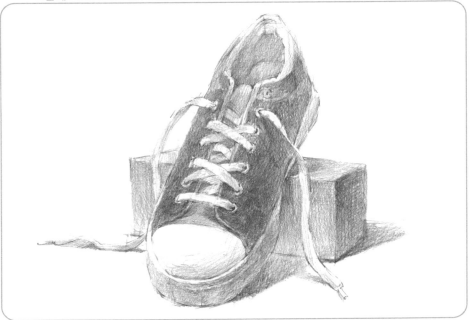

3단계

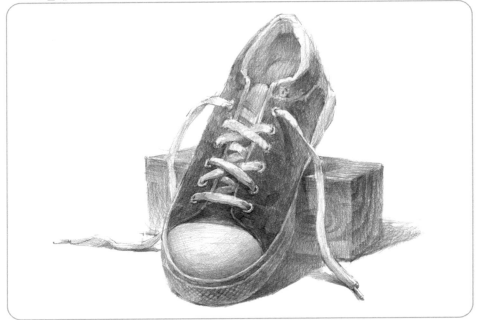

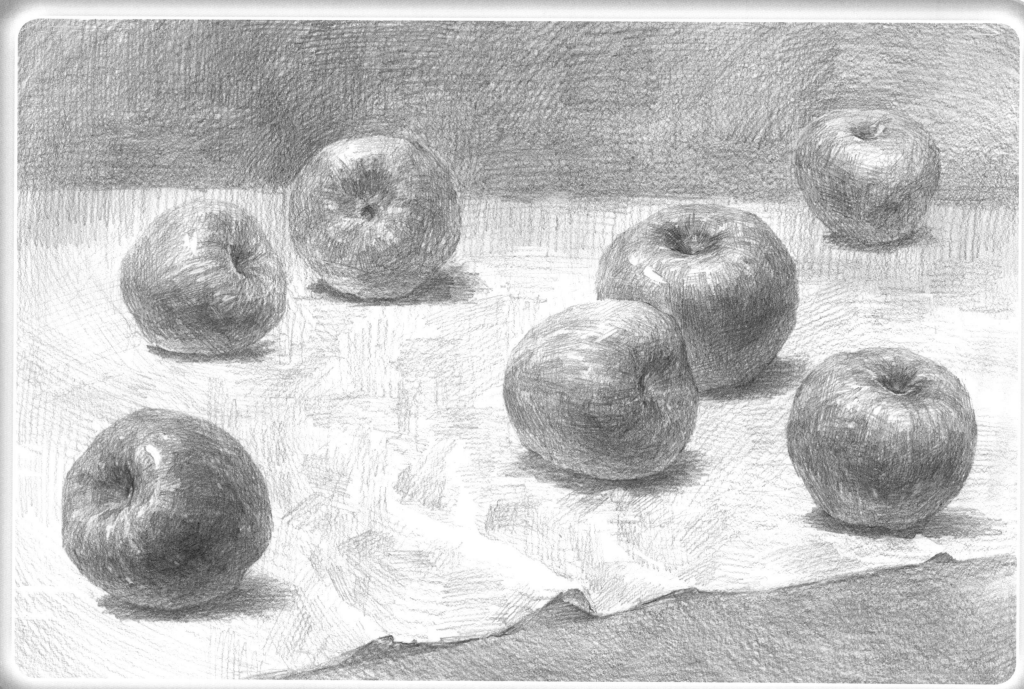

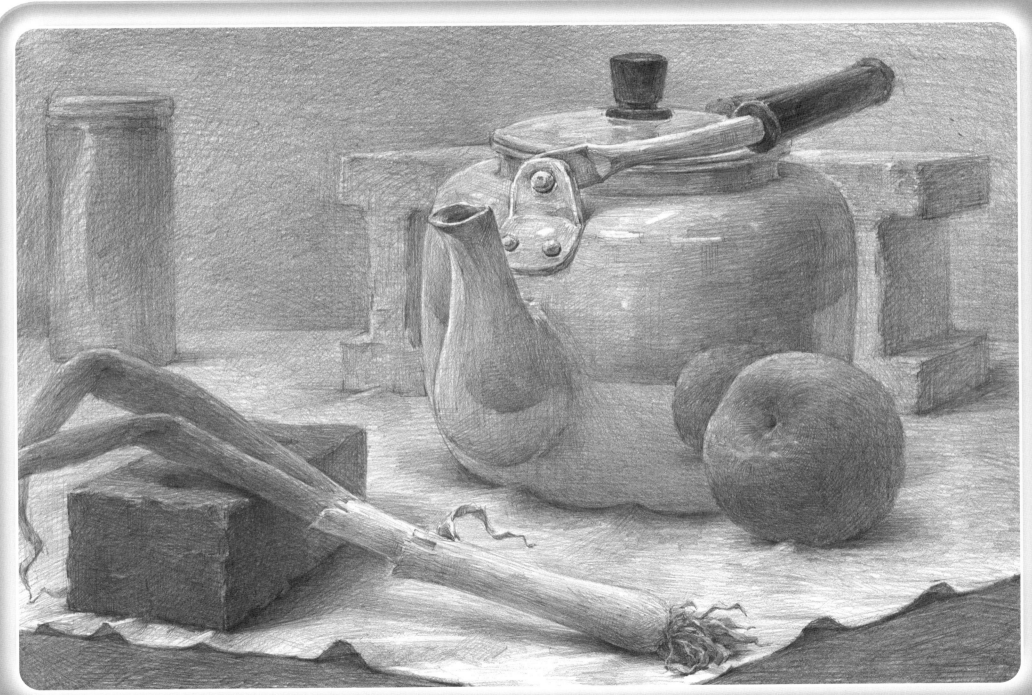

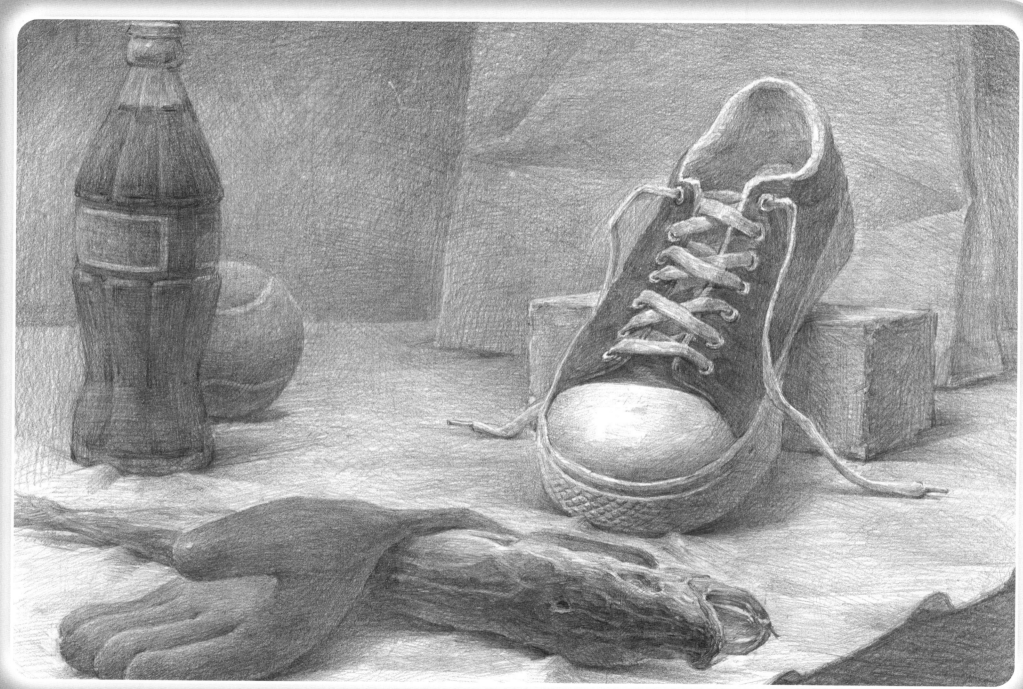